추억은 또또로

따뜻했던 우리들의 이야기

모드니 지음

따듯했던 우리들의 이야기

추억은 또또로

초판 발행 · 2021년 1월 25일
초판 2쇄 발행 · 2021년 2월 25일

지은이 · 모드니
발행인 · 우현진
발행처 · 용감한 까치
출판사 등록일 · 2017년 4월 25일
대표전화 · 02)2655-2296
팩스 · 02)6008-8266
홈페이지 · www.bravekkachi.co.kr
이메일 · snowwhite-kka@naver.com

기획 및 책임편집 · 우혜진
디자인 · 죠스
마케팅 · 리자
CTP 출력 및 인쇄 · 이든미디어
제본 · 광우제책

ISBN 979-11-971969-8-0(13650)

ⓒ 모드니

정가 13,800원

감성의 키움, 감정의 돌봄 용감한 까치 출판사

용감한 까치는 콘텐츠의 樂을 지향하며 일상 속 판타지를 응원합니다. 사람의 감성을 키우고 마음을 돌봐주는 다양한 즐거움과 재미를 위한 콘텐츠를 연구합니다.
우리의 오늘이 답답하지 않기를 기대하며 뻥 뚫리는 즐거움이 가득한 공감 콘텐츠를 만들어갑니다.
아날로그와 디지털의 기발한 콘텐츠 커넥션을 추구하며 활자에 기대어 위안을 얻을 수 있기를 바랍니다.
나를 가장 잘 아는 콘텐츠, 까치의 반가운 소식을 만나보세요!

따듯했던 우리들의 이야기

엄마, 아빠

그리고 친구들을 다시 만나는 시간

저자의 말

4년 전, 방을 청소하다가 장롱 밑에 잠들어 있던 어린 시절의 앨범을 발견하게 되었습니다. 방 청소를 할 때, 제일 하지 말아야 하는 추억 소환을 해버렸던 겁니다.

하던 일도 멈추고 그 자리에 그대로 쭈그려 앉아, 앨범 속 사진들을 감상했습니다. 제가 태어났을 때의 모습과 한 살, 두 살 때의 모습들, 그리고 부모님의 젊은 모습들이 너무나도 생소하게 다가왔습니다. 기억에 없는 꼬꼬마 시절과 기억하고 있는 꼬마 시절의 사진들을 보고 있으니, 문득 그리움과 향수가 파도처럼 물밀 듯이 몰려와 저를 휘몰아쳤습니다. 앨범이 뭐라고, 이렇게까지 옛 기억에 젖을까요?

그 순간, 사진으로 미처 남기지 못했던 저의 옛 기억들을 남기고 싶은 마음이 들었습니다. 카메라로 찍어주지 못했던 내 추억의 조각들을 사진처럼 기억하고 간직하고 싶었습니다. 그래서 추억의 일러스트를 그리기 시작했고, 이렇게 책으로까지 만들게 되었습니다.

책 속에는 90년대에 우리가 많이 하던 여러 놀이들이 담겨 있습니다. 어린 시절에 항상 하던 놀이들, 이를테면 가위바위보 하나로 역적이 됐었던 말뚝박기, 유료 썰매장이 부럽지 않았던 산비탈 비닐 썰매, 골목 안을 질주했던 세발자전거, 언니가 하는 걸 바라만 봐야 했던 고무줄 놀이 등의 놀이들이 담겨 있습니다. 그림을 색칠하고 있으면 어디선가 엄마가 나타나 밥 먹으라고 부를 것만 같은, 한번 집 밖을 나가면 해 질 녘 엄마가 부르기 전까지 코가 깨지고 무릎이 깨지며 정신없이 놀던 그 옛날의 개구쟁이 시절을 다시 한번 따뜻하게 느낄 수 있는 컬러링 북입니다.

이 책은 추억과 에세이, 계절, 그땐 그랬지(추억의 물품)들로 구성되어 있습니다. 독자분들이 그때의 향수를 더욱 느낄 수 있도록, 다른 컬러링북들과는 다르게 일러스트와 채색 외에도 에세이를 함께 구성하였으니, 마음껏 채색하시면서 즐겨주셨으면 좋겠습니다.

마지막으로 추억 속 에피소드에 항상 등장하는 나의 영원한 단짝 언니, 팍팍한 일상 속에서도 우리 남매에게 즐거운 추억을 남겨 주기 위해 노력해주신 사랑하는 아빠와 엄마, 늦둥이로 태어나 때로는 저의 시기 질투를 받았던 귀여운 내 동생, 옆에서 응원해 준 남편에게 감사한 마음을 표합니다. 또한 이 책이 탄생할 수 있게 해준 용감한 까치 출판사 분들께도 감사 인사드립니다.

작가 모드니

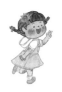

간단 레슨

• 선 그리기

1. 일정한 힘으로 균일하게 선 그리기	<그려 보세요>
2. 일정하게 선을 긋다 힘빼기	<그려 보세요>
3. 힘을 줬다, 뺐다 하면서 굴곡 주기	<그려 보세요>
4. 명암을 이용한 그라데이션	<그려 보세요>
5. 채도를 이용한 그라데이션	<그려 보세요>

• 채색 연습

얼굴 색연필 색상 팔레트

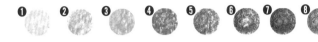

1. ❶색으로 얼굴, ❻색으로 머리의 밑바탕을 칠합니다.

<색칠해 보세요>

2. ❷색으로 그라데이션을 줍니다.

<색칠해 보세요>

3. ❸, ❹, ❺색을 이용하여 포인트 되는 부분인 볼과 입을 칠합니다.

<색칠해 보세요>

4. ❼은 머리카락의 테두리로 ❽은 얼굴 윤곽선으로 칠해줍니다.

<색칠해 보세요>

300원이면
배불렀던
컵볶이

고무줄놀이

고무줄 높이 허리부터 시작이다!
미루나무 꼭대기에 조각구름 걸려있네~ ♩
솔바람이 몰고 와서 살짝 걸쳐놓고 갔어요 ♫

...

밥만 먹으면 집에서 바로 뛰쳐나가던 나와 언니
고무줄놀이를 잘 못하던 나는
언니를 부러워하며 마냥 바라만 볼 수밖에 없었습니다.
나도 잘 할 수 있을 거 같은데,
왜 이리 박자를 못 맞추는지....

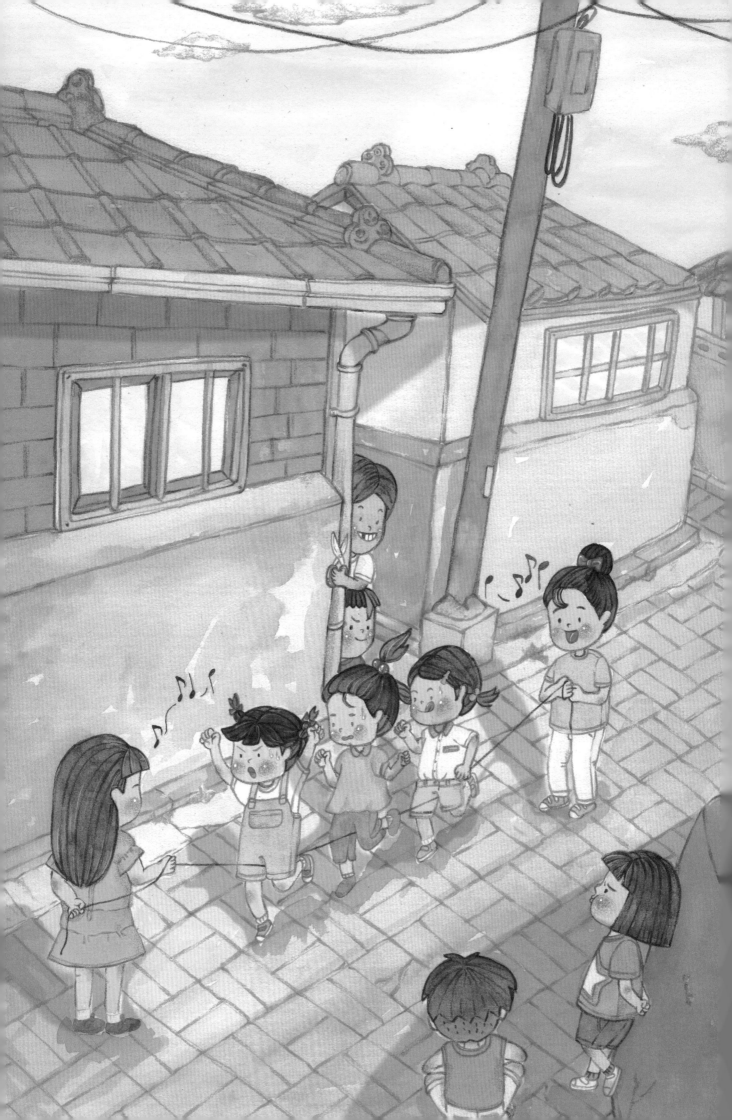

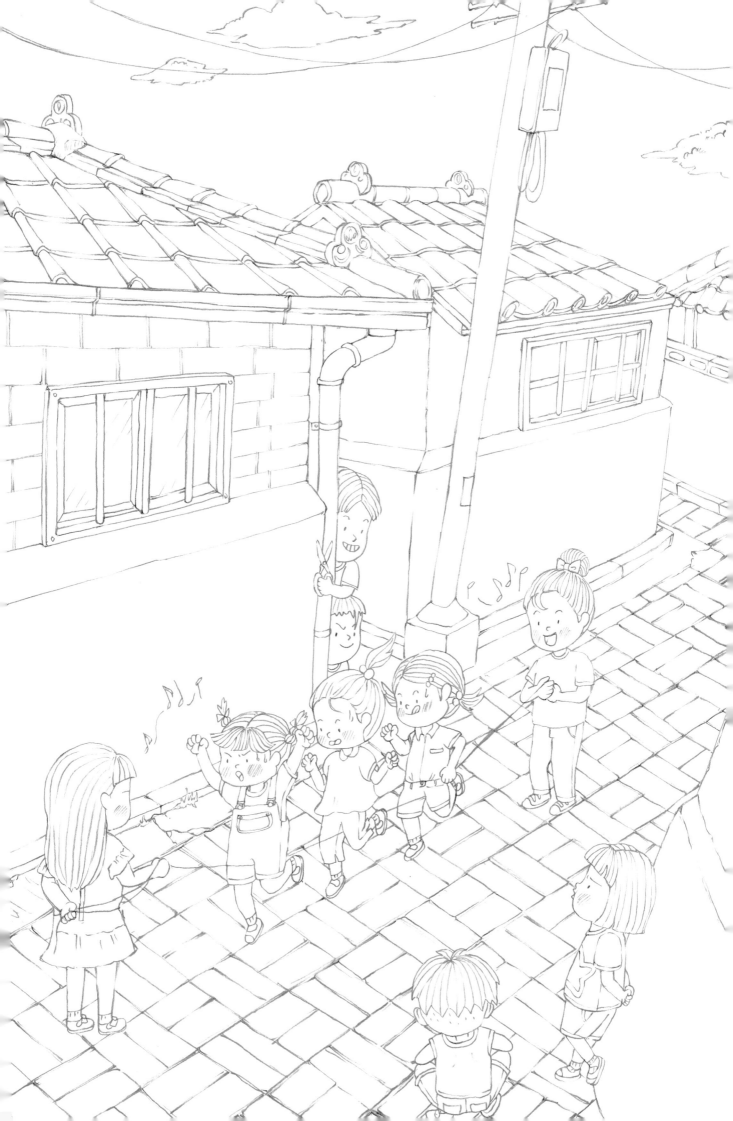

쫀디기는 역시
호박맛이
최고!

골목 안 폭주족

요이~~땅!

달려!! 달려!

쌔~앵

아무도 우리 앞을 막을 수 없다!!

· · ·

모든 집에 하나씩은 있던 세발자전거와 씽씽이.

온 동네 아이들이 각자 하나씩 가지고 복덕방 앞에 모이면

긴장감이 흐르기 시작합니다.

바닥의 실금을 출발선으로 정하면

서로의 눈치를 보던 아이들이 누구랄 것도 없이

앞으로 치고 나갑니다.

그 누구도 우리 앞을 막을 수 없었습니다.

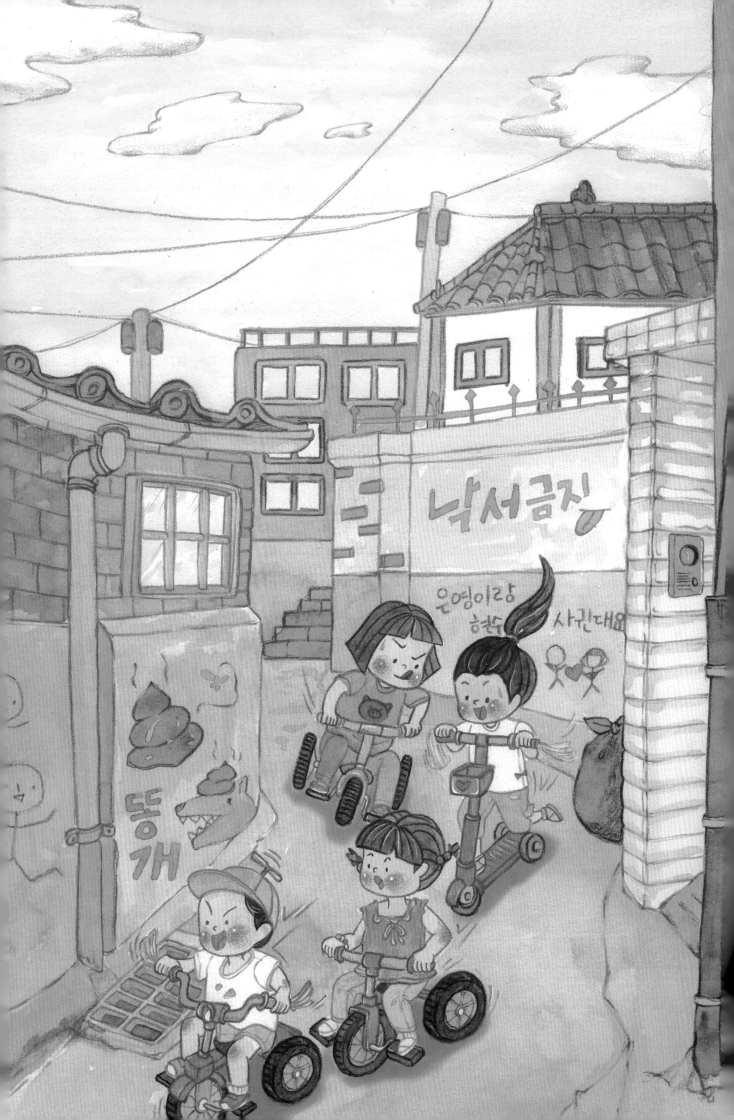

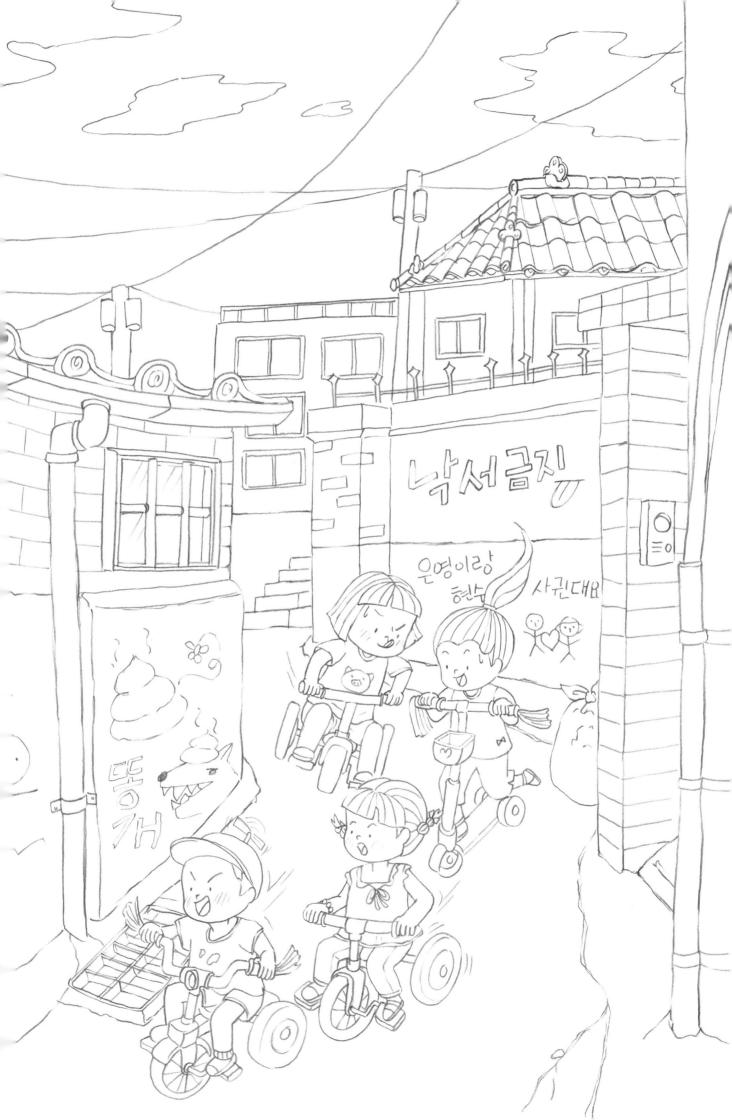

내 손 안에
다이아

공기놀이

어어!!
피아노!! 피아노 없어!
낭떠러지 없어!

• • •

어렸을 땐 명절이 그리 재미있는 날은 아니었습니다.
시골에 내려가면 어른들끼리만 서로 안부 인사를 나누고
얘기를 나누느라 바쁘셨죠. 언니와 난 항상 공기를 챙겨 갔습니다.
할머니네 집 방 한구석에서 손에 땀을 쥐며,
누구보다도 치열하게 둘이 공기놀이를 하곤 했었지요.
그때는 작은 공깃돌 하나가 왜 이리 재미있었는지....

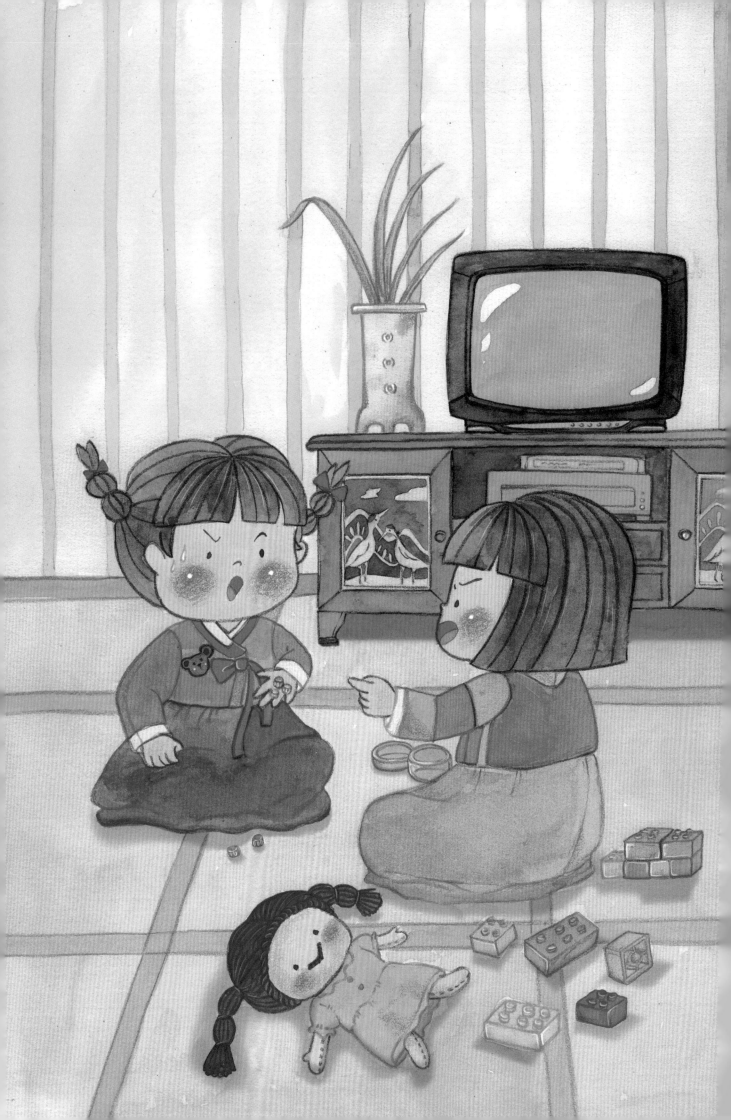

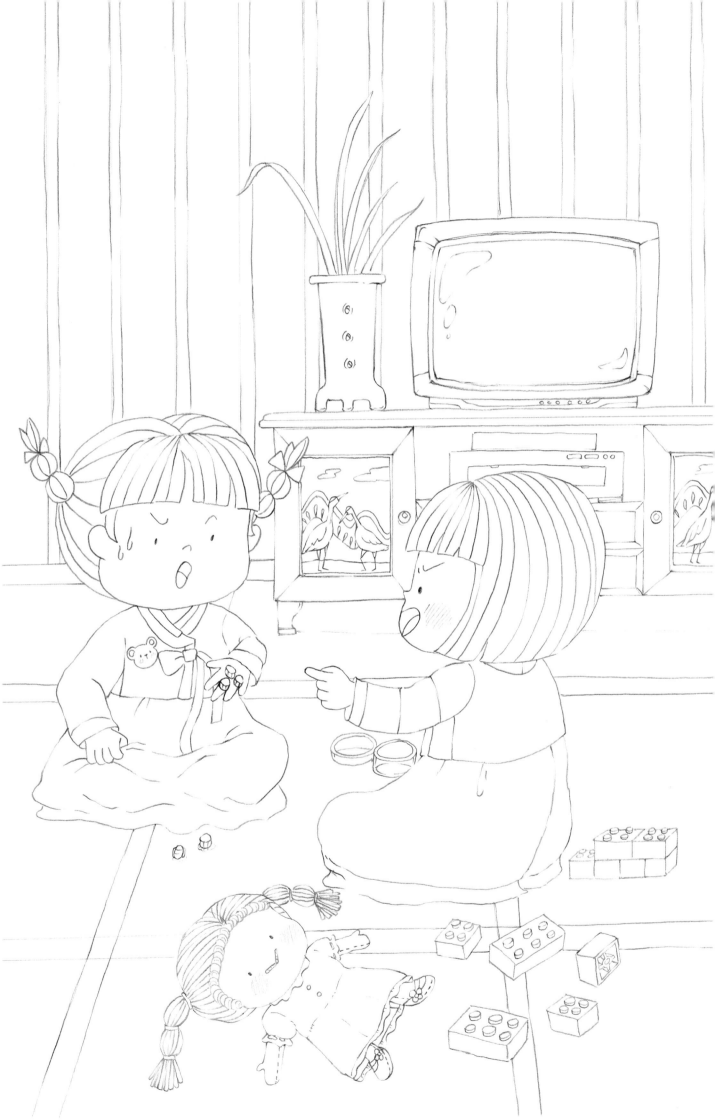

진짜 돈까스보다 더 맛있던
피카츄 돈까스

군고구마

아저씨! 헥헥

군고구마 천 원어치 주세요! 헥헥

잠시만! 곧 맛있는 군고구마가 나올 거니깐 숨 좀 돌리고 있으렴~

• • •

겨울이면 어김없이 골목 어귀에 나타나
저의 마음을 설레게 했던 군고구마 아저씨.
엄마한테 천 원을 받아 품에 꼭 안고
세상에서 제일 맛있는 군고구마를 얻기 위해
누구보다도 빨리 아저씨에게로 달려가곤 했습니다.
숨이 차서 말이 잘 나오진 않았지만 말입니다.

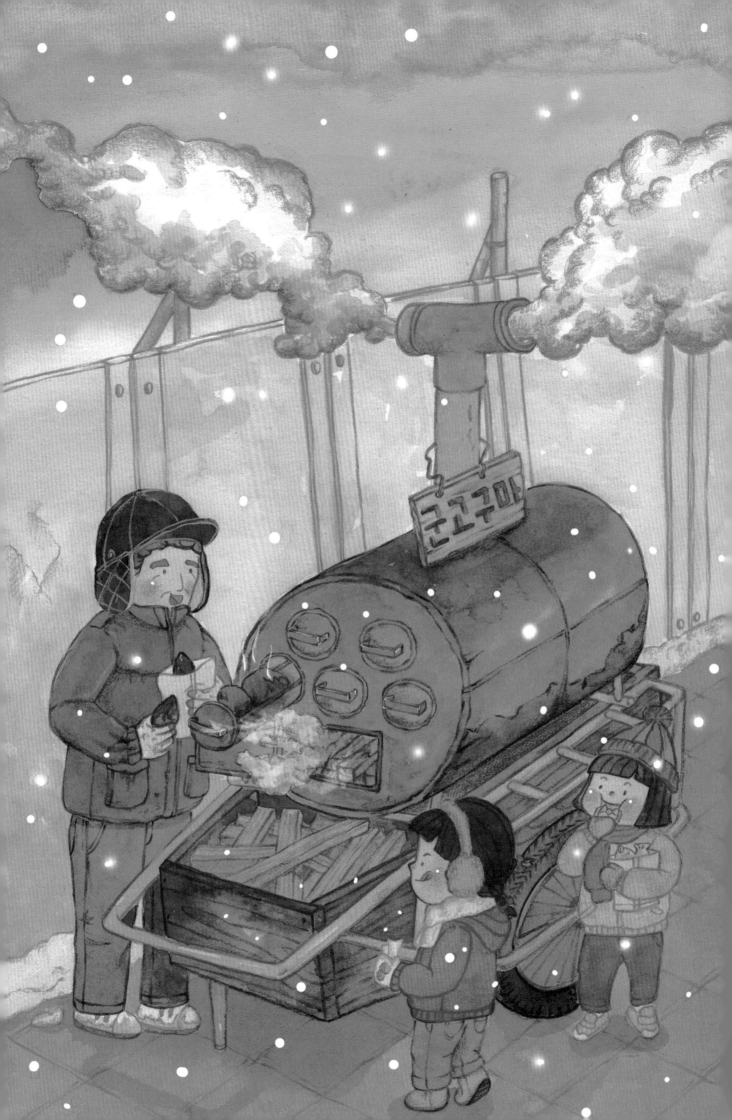

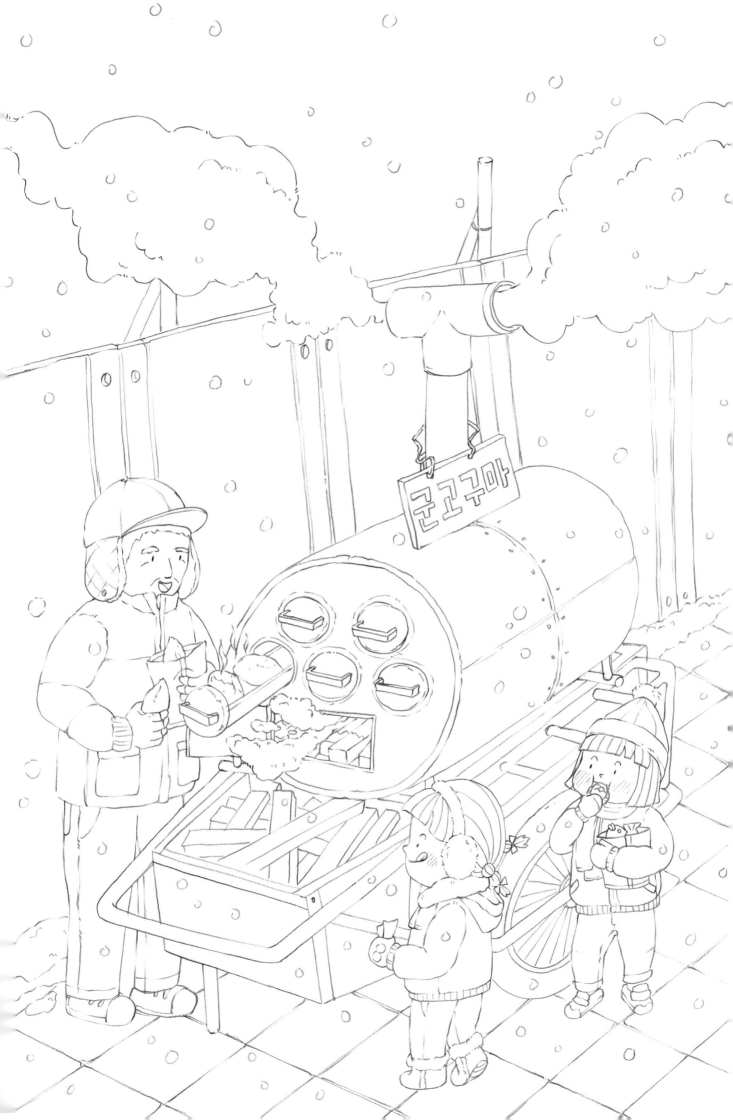

너무 시원해서
\골이 다 흔들렸던 /
그 맛

김밥

좀 있다 소풍 가서 먹어!
싫은데용~
지금 먹는 게 더 맛있는데용~
엄마가 싸준 김밥이 제일 맛있단 말이야!

• • •

어린 시절, 소풍을 가면 엄마 표 김밥을 맛볼 수 있었습니다.
세상에서 제일 맛있었던 우리 엄마 김밥
하지만, 제일 맛있는 건!
옆에서 몰래 하나씩 집어먹는 김밥!

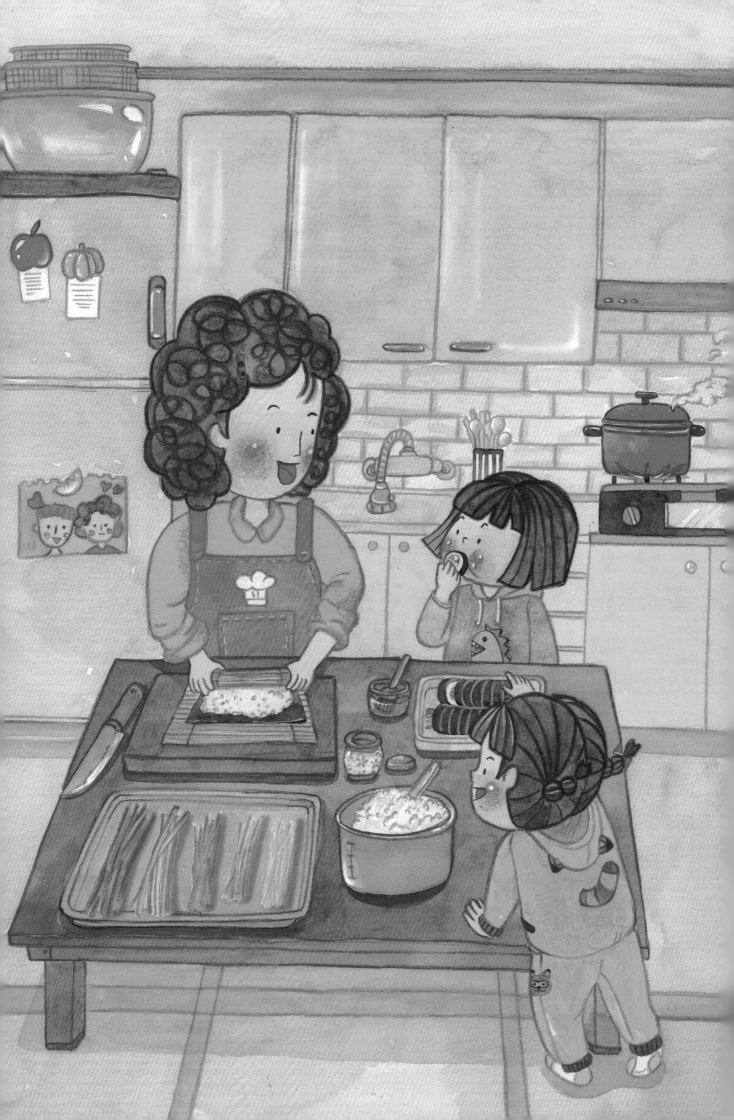

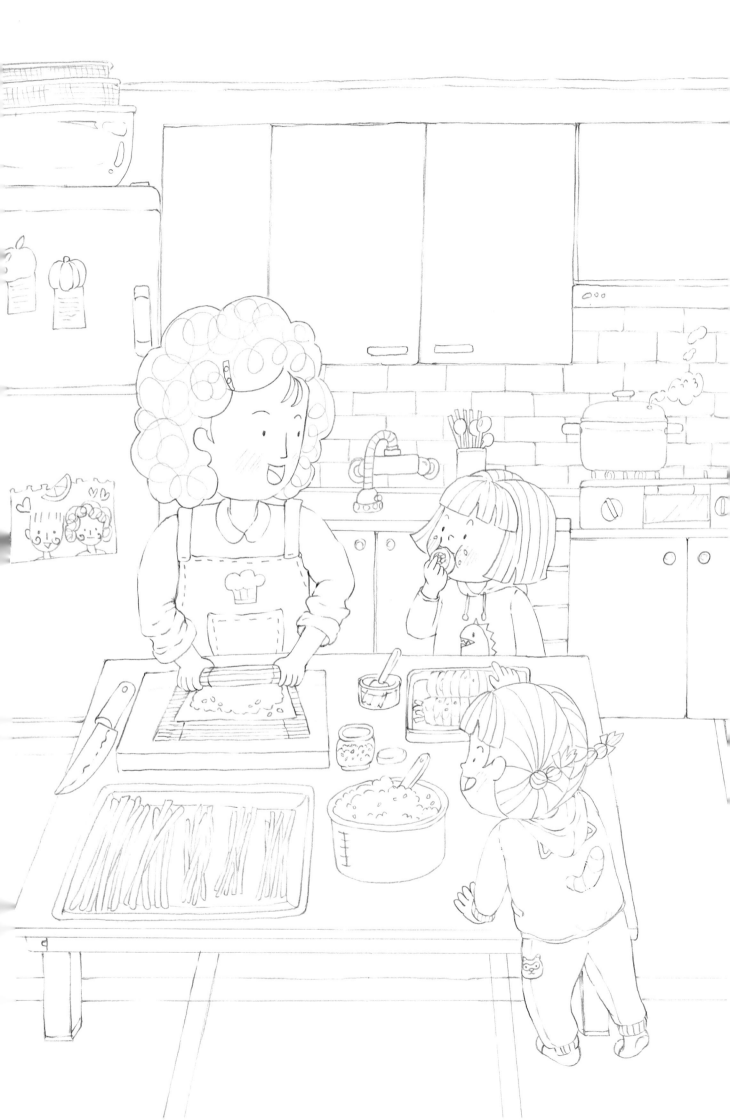

웨딩릴리
\ 부럽지 않았지! /

달고나

할짝!
살살!
와그작!
이번엔 기필코 성공하고 말겠다!

• • •

학교 앞 언제나 계시던 달고나 할머니.
그리고 그 앞엔 언제나 비장했던 우리들.
할머니! 저 하트요! 꾹 눌러주세요.
할머니의 현란한 손놀림에 정신을 빼앗기고 있으면
어느새 하트가 찍어진 달고나가 완성됩니다.
그러면 우리는 집에서부터 챙겨온 아빠 이쑤시개를 주머니에서 꺼내
침을 묻힌 다음 분리 작업에 들어갑니다.
오늘은 꼭 성공할 수 있기를 빌면서..

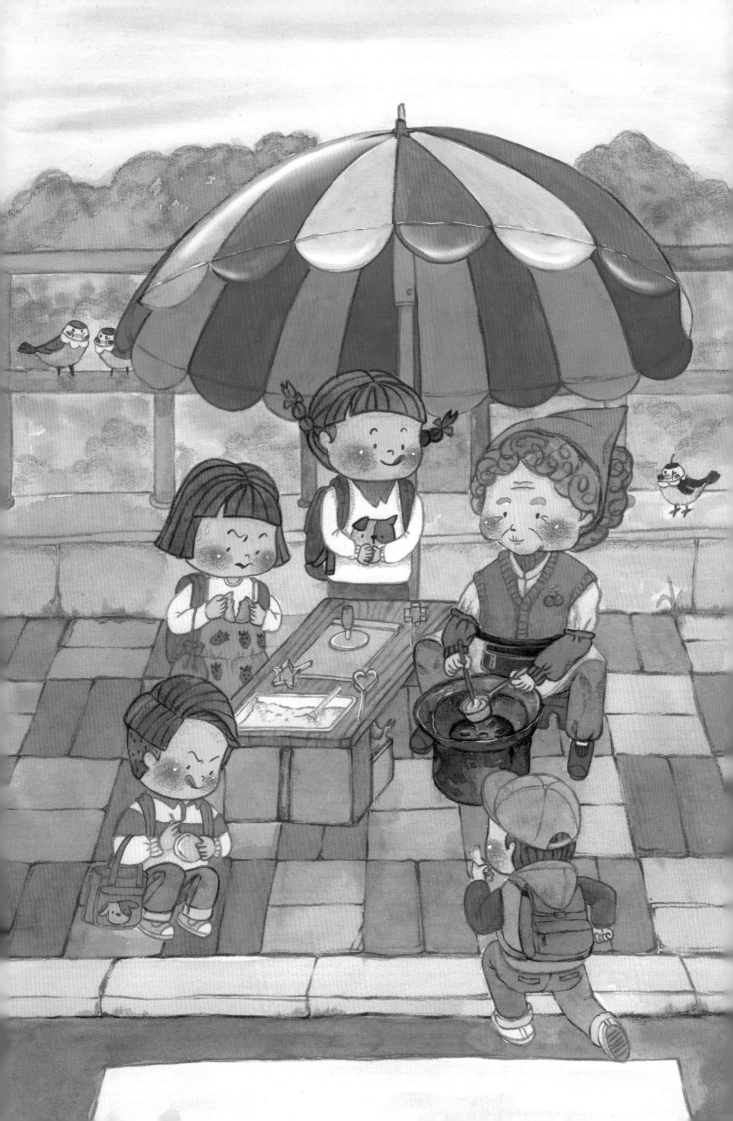

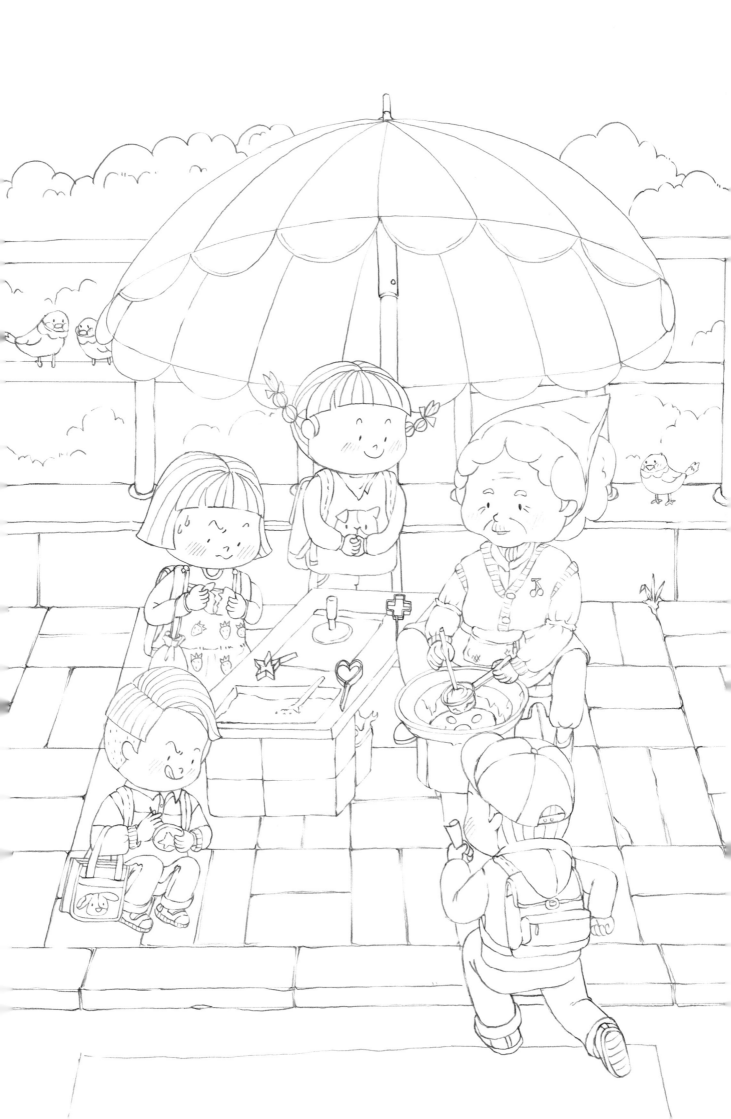

무한 반복으로 들으며
\ 받아적었던 가사들 /

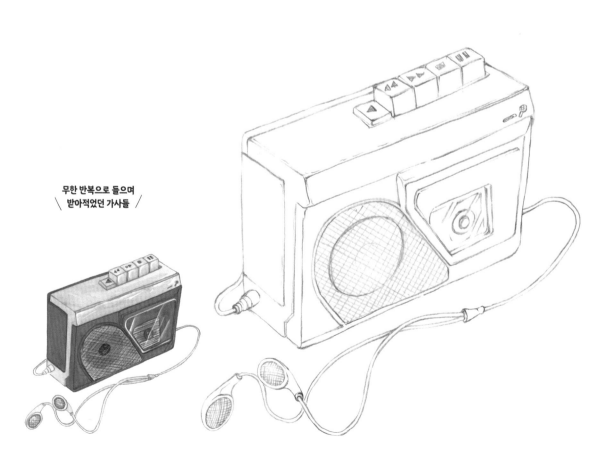

대전 엑스포

다다다다!!
꿈돌이다~
뛰지 마~ 다쳐!
그렇지만, 아빠, 이따시만한 꿈돌이가 눈앞에 있는걸!

· · ·

무더운 1993년 여름. 대전 엑스포가 개장 했습니다.
아빠의 손을 꼭 잡고 간 그곳엔 난생처음 보는
건물들과 텔레비전에서 보던 꿈돌이가 눈앞에 있었습니다.
내가 알던 세상과는 멀게만 느껴지던, 티비 만화 속 같던 그곳...
또 한 번 나만의 세상이 확장되는 기분이었습니다.

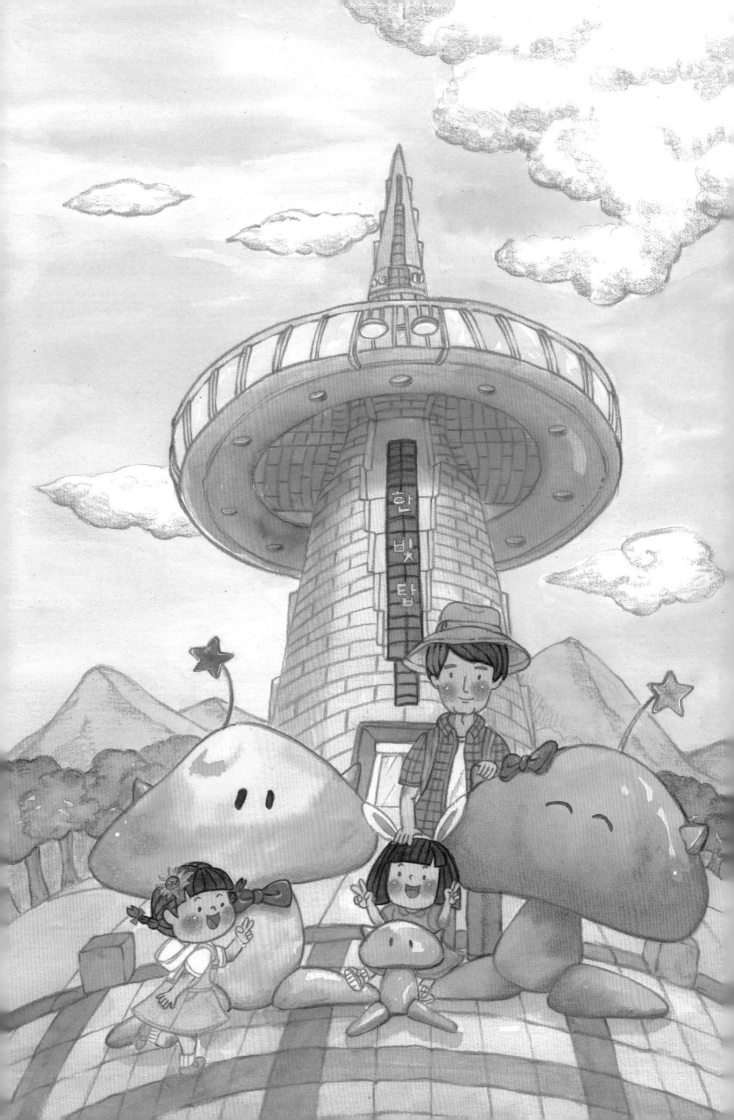

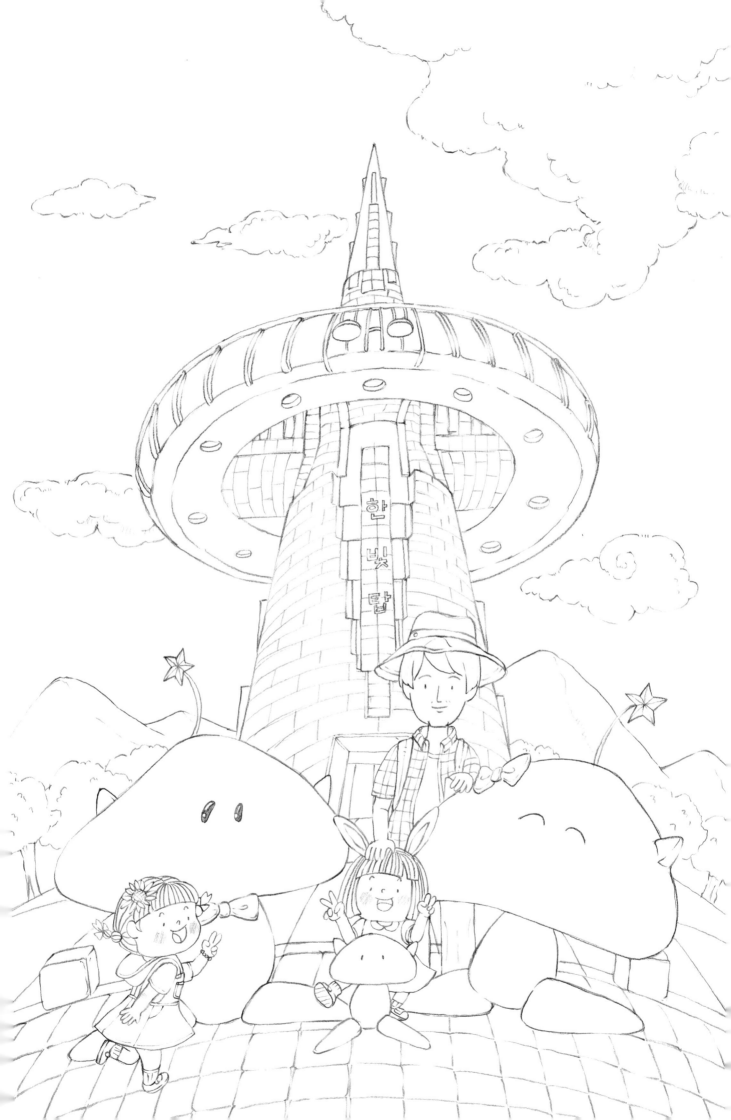

아빠만 가지고 있던
삐삐

리어카말

파란 하늘 파란 하늘 꿈이

드리운 푸른 언덕에

히히힝~!!

달려!!

이 음악이 끝날 때까지!!

• • •

저 멀리 음악 소리가 들려오면

동네 친구들 모두 누구랄 것 없이 그곳으로 달려갔습니다.

조금만 늦어도 자리가 없었기 때문이죠.

짧게는 한 곡, 길게는 두 곡의 동요가 끝나면 내려와야 하는 리어카 말!

지탱하고 있던 스프링이 끊어질 듯 아슬아슬하게

흔들어 재끼며 놀던 리어카 말

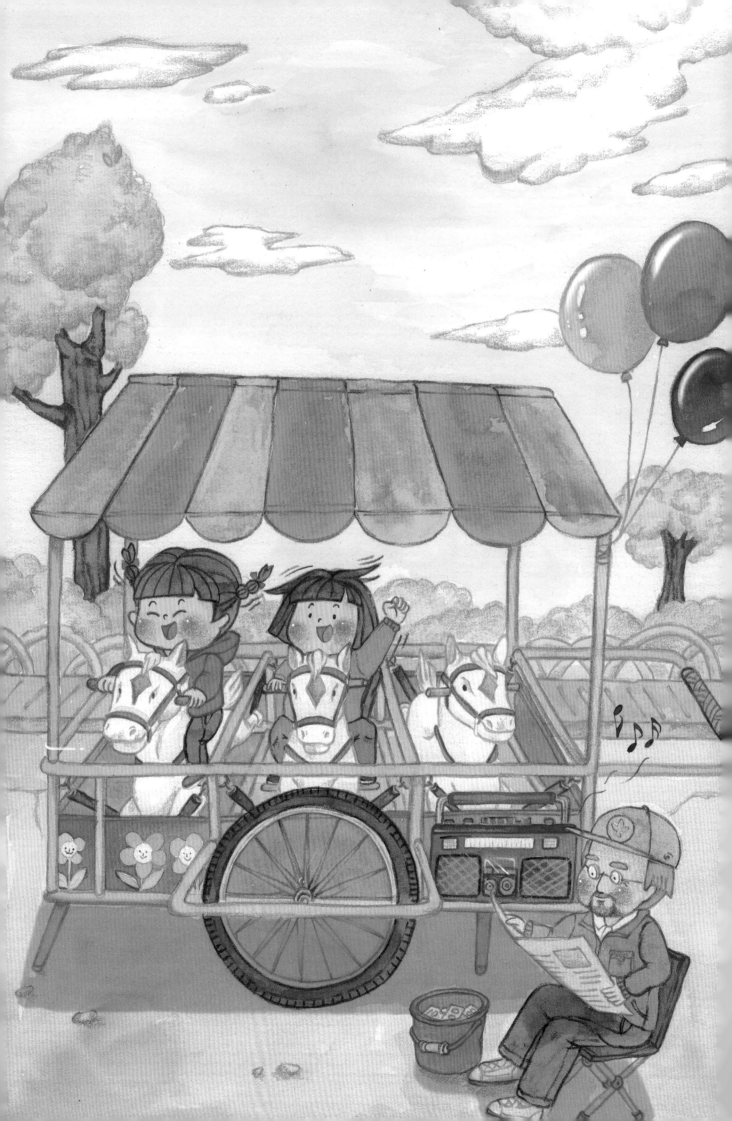

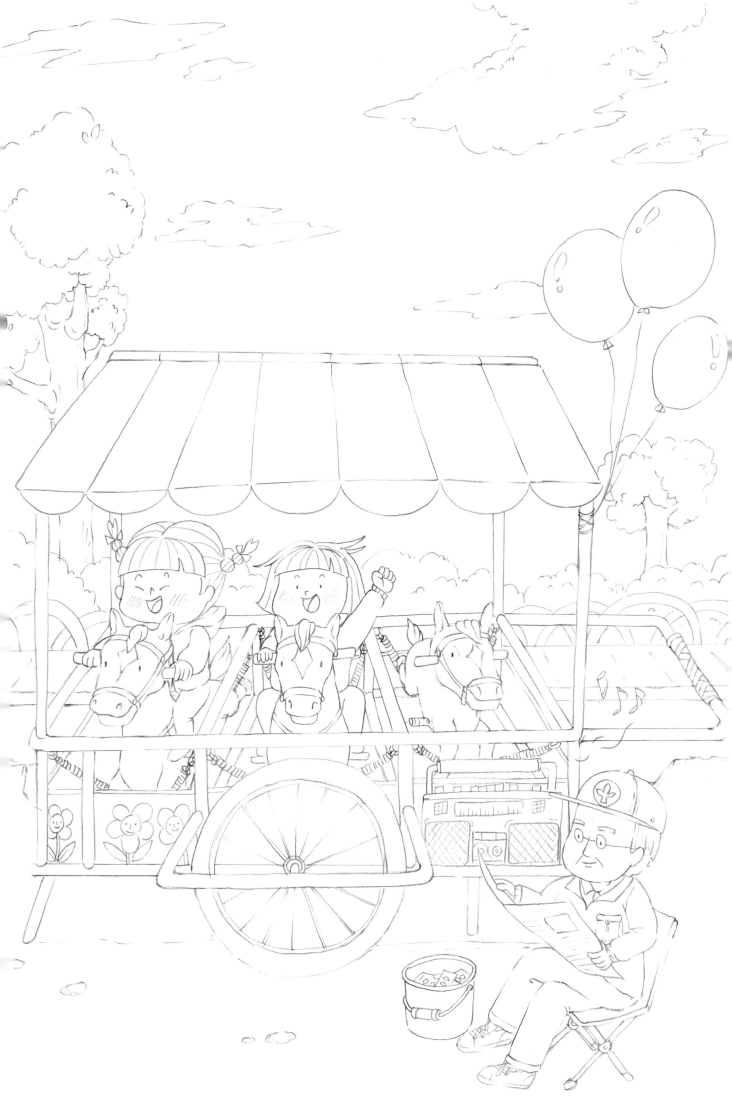

인생에 초기화는
없다는 걸 알려준
나의 다마고치

말뚝박기

야!!
버티라고 버텨!!
너나 가위바위보에서 이겨
이게 몇 번째야!!
이번에 또 지면 네가 밑으로 와!
아니, 너희들이 못 버티는 거잖아~

. . .

동네 친구들과 편을 먹고 말뚝박기 삼매경에
빠진 적이 있었습니다.
그때는 몸이 정말 날렵해서 날아다니고,
다치는 게 무섭지도 않았습니다.
하지만 지금은
모든 일이든 망설이고 겁부터 나는
어른이 되어버렸네요.

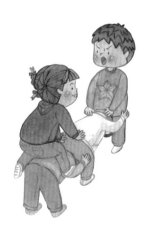

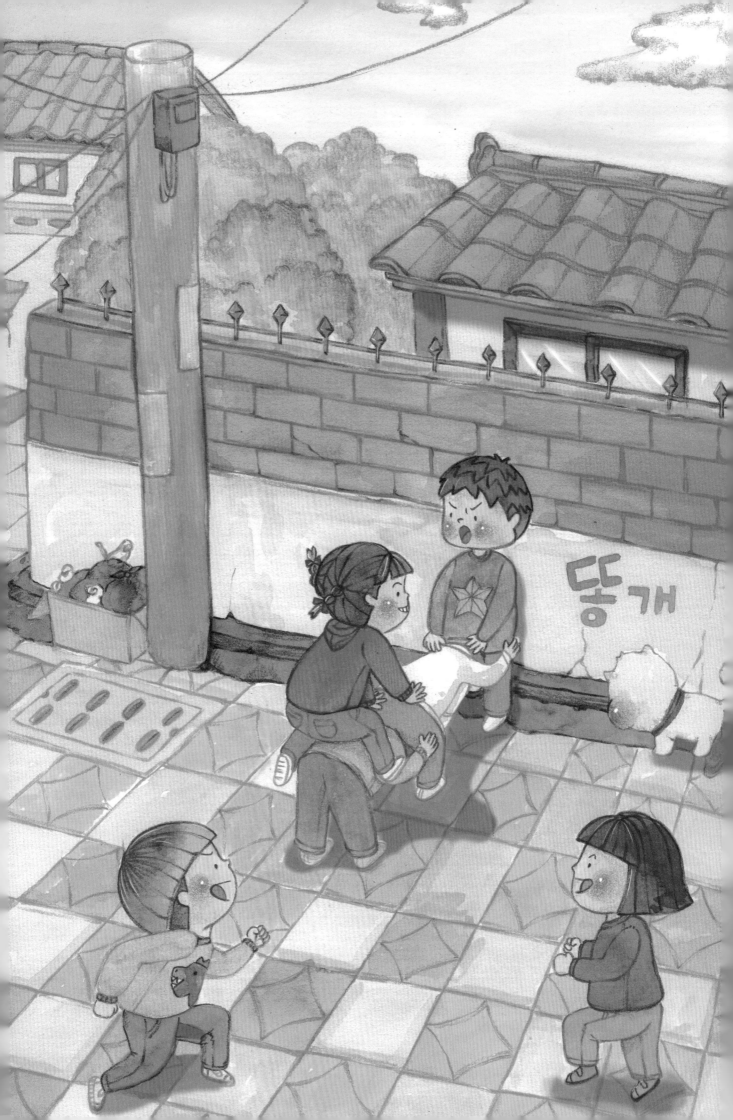

크리스마스마다
반아이들 모두 공동구매했던
크리스마스 씰

모기장

윙윙윙~
귓가를 맴도는 모기 날갯짓 소리
네가 아무리 나에게 오려 해도
너와 나 사이에는 모기장이 있다.

• • •

여름밤 불청객 모기.
그 놈은 정말 사악하고 악독한 놈이었습니다.
불을 켜면 보이지 않다가, 불을 끄고 잠들락 말락 하는 순간
귓가에 윙윙 소리를 내며 다가오는 무서운 놈들.
괴로움에 지쳐있을 때, 결국 아빠가 모기장을 설치해 주셨고
아빠의 모기장은 저에게 안식을 주었습니다.

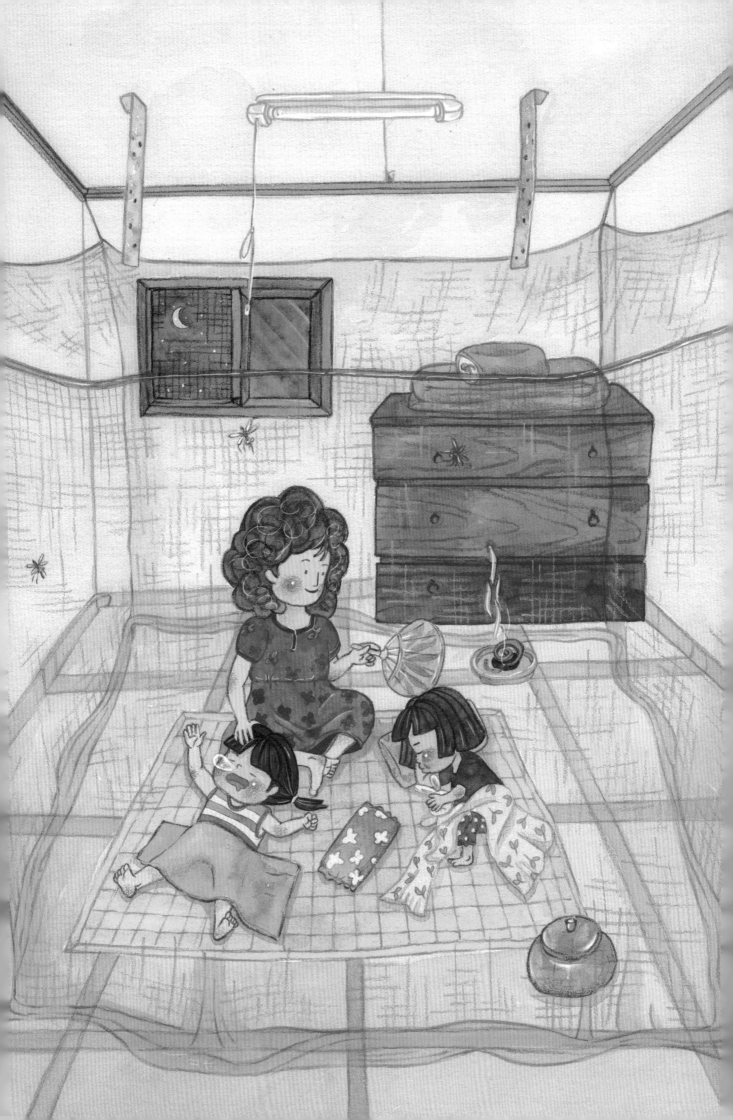

정말 좋아했던
토네이도

목욕탕

목욕하고 먹는
바나나맛 우유가 최고지요~
쭈왁쭈왁
내 몸에 흐르는 우유 뚱빠

• • •

항상 엄마 손에 이끌려 가던 목욕탕.
여지없이 초록 이태리타월로 온몸이 빨개지도록 벅벅 때를 미는 엄마.
그런 엄마에게 반항을 하면
바나나우유를 사주시지 않겠다는
말 한마디에 얌전해지는
언니와 나였습니다.

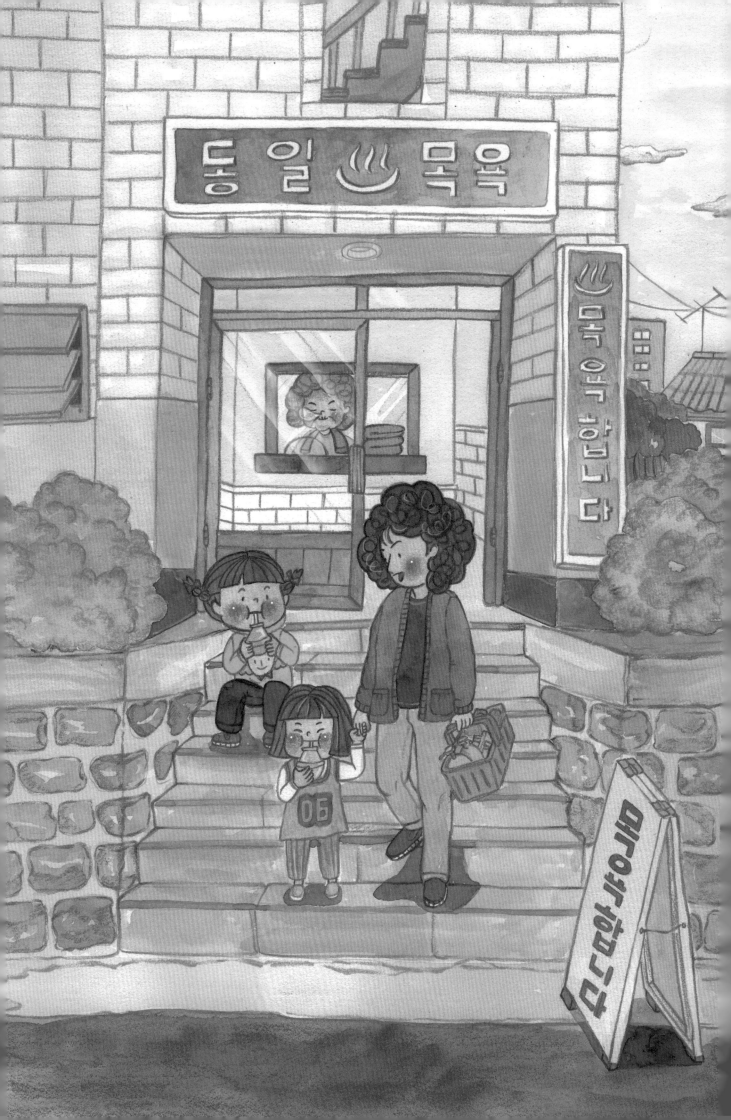

새콤달콤
참 좋아했던
아이스크림

무궁화 꽃이
피었습니다.

무궁화 꽃이 피었습니다!
너 움직였어!! 손가락 걸어!!
무궁화 꽃이 피었습니다~
흠~ 움직인 거 같은데.....

• • •

동네 꼬맹이들 모두 담벼락 아래에 모여
항상 '뭘 하며 놀까?'를 궁리하곤 했었죠.
그러다 누군가의 입에서 흘러나온 '무궁화 꽃이 피었습니다.'
뒤를 돌아보면 꼭 말도 안 되는 어려운 동작으로 멈춰 있던 아이가
한 명씩은 있었는데...

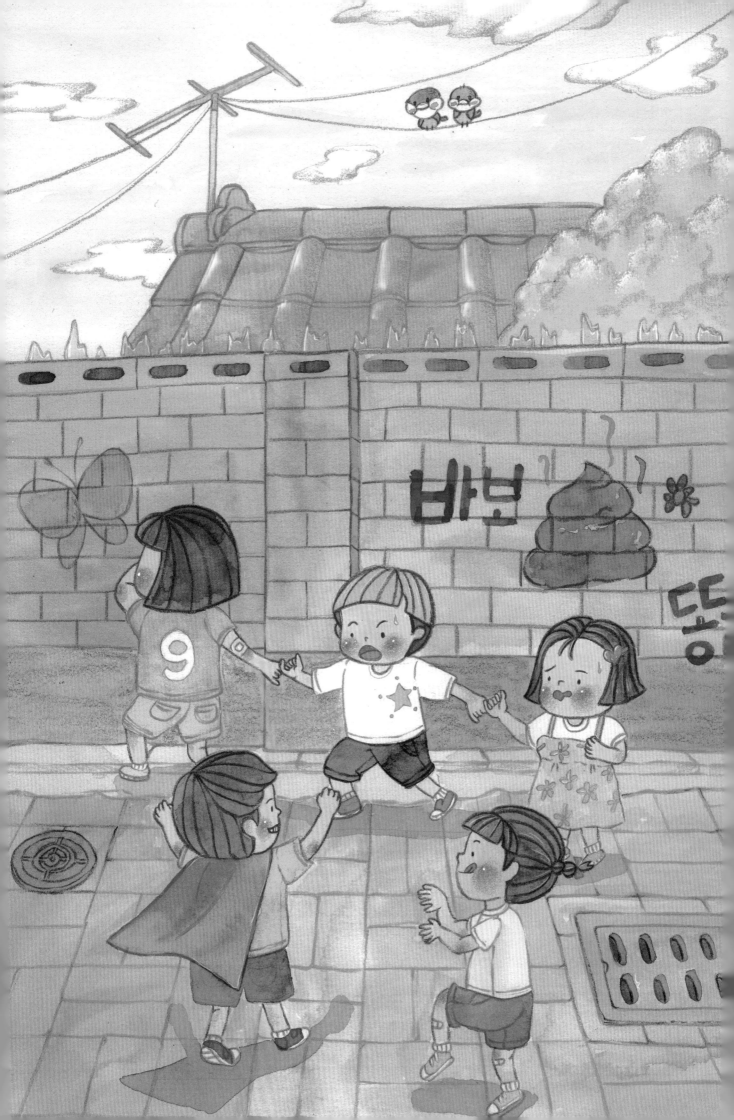

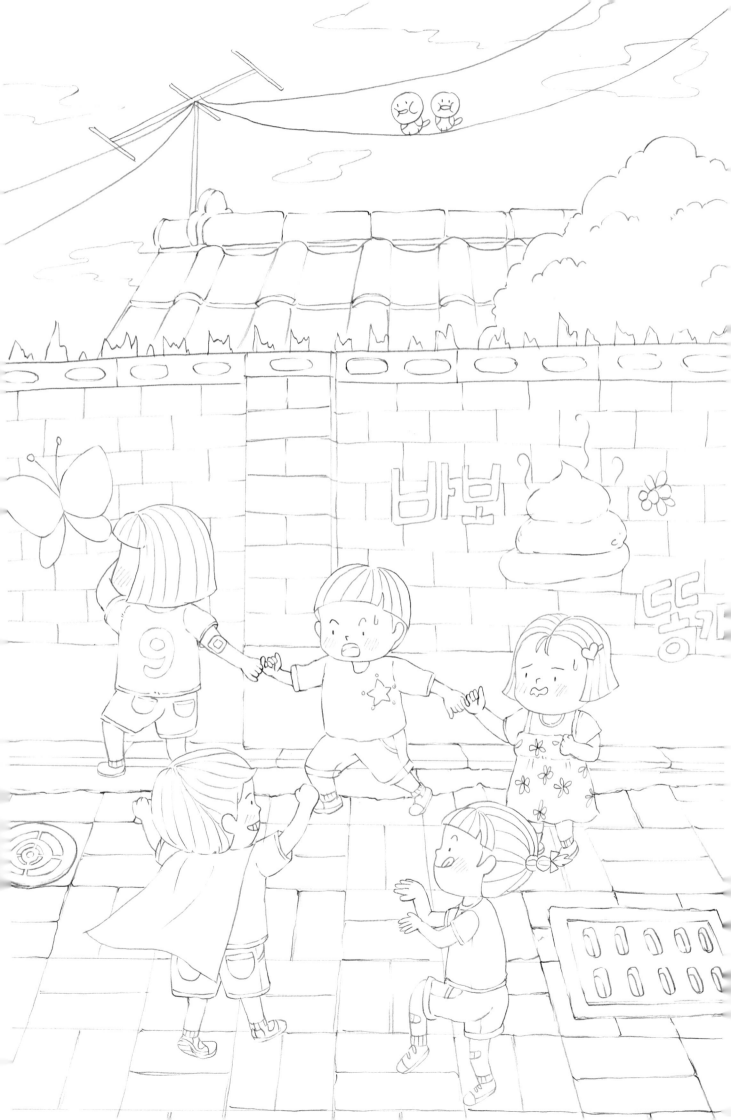

오드득 오드득
씹는 맛이 재밌던
고드름

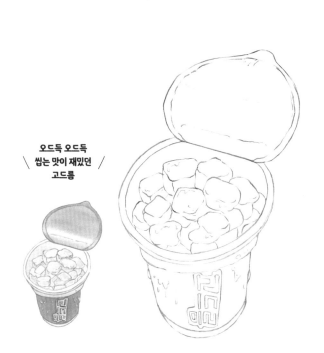

문방구 앞 오락기

삐용삐용!
탁탁탁
다다다다!
그다음 내가 돈 걸었어!!
새치기하지 마!

. . .

학교 앞 문방구
그곳은 없는 것이 없는 미지의 세계.
언제나 그 앞을 지키고 있는 오락기.
집에 가는 것도 잊어버리고
한참을 게임에 몰입했습니다.
친구가 하는 걸 쳐다보는 것만으로도
시간 가는 줄 몰랐습니다.

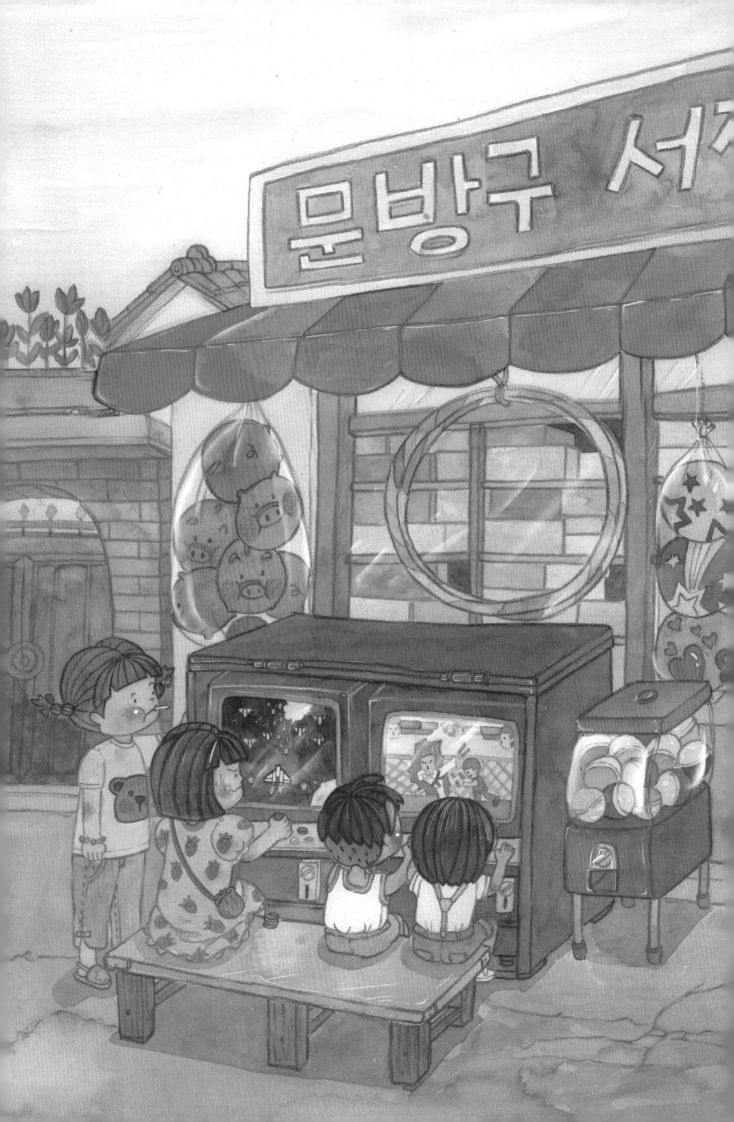

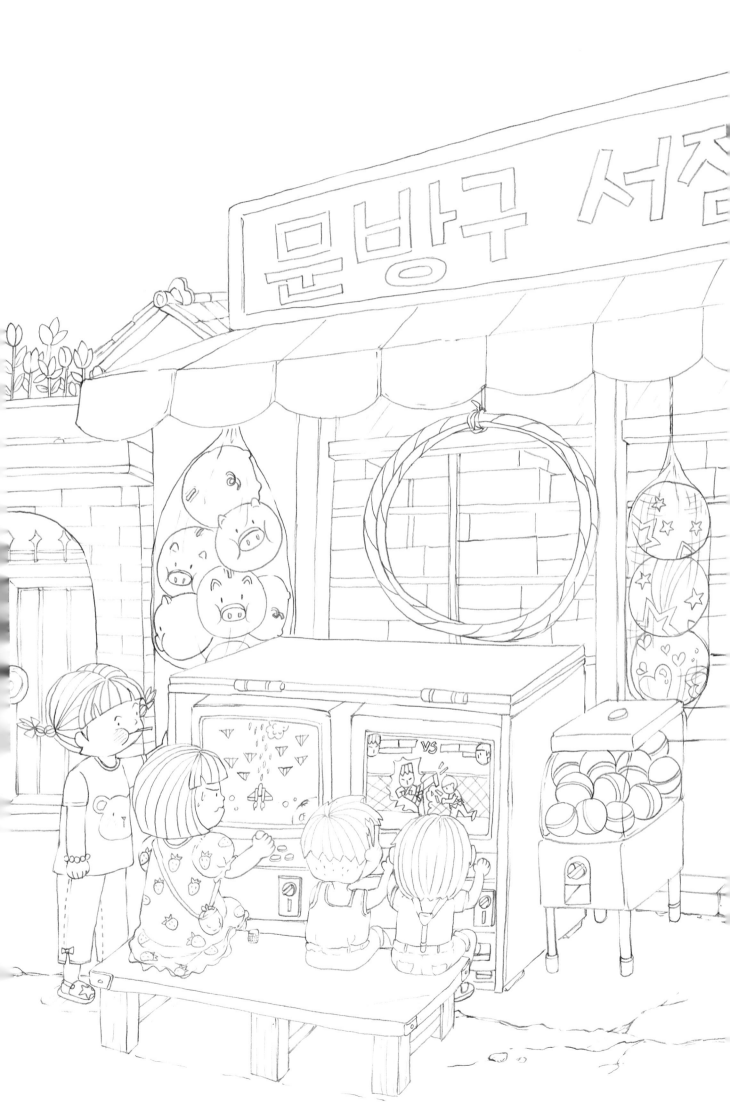

수박바
\ 최대 라이벌 /
죠스바

방방

아저씨 여기요~

신발 벗고 조심해서 올라가거라.

네!!

꺄르르

방방~~ 높이! 저 높이까지

. . .

동네 공터 그늘진 곳

그곳에 가면 방방이 있었습니다.

신발을 벗고 방방 안으로 들어가면

내가 뛰고 싶은 대로 내 몸이 저 높이! 하늘 높이!

뛰어 올라가지는 마법이 펼쳐졌던 곳.

돈만 생기면 친구들과 항상 머물렀던 곳 중 하나였습니다.

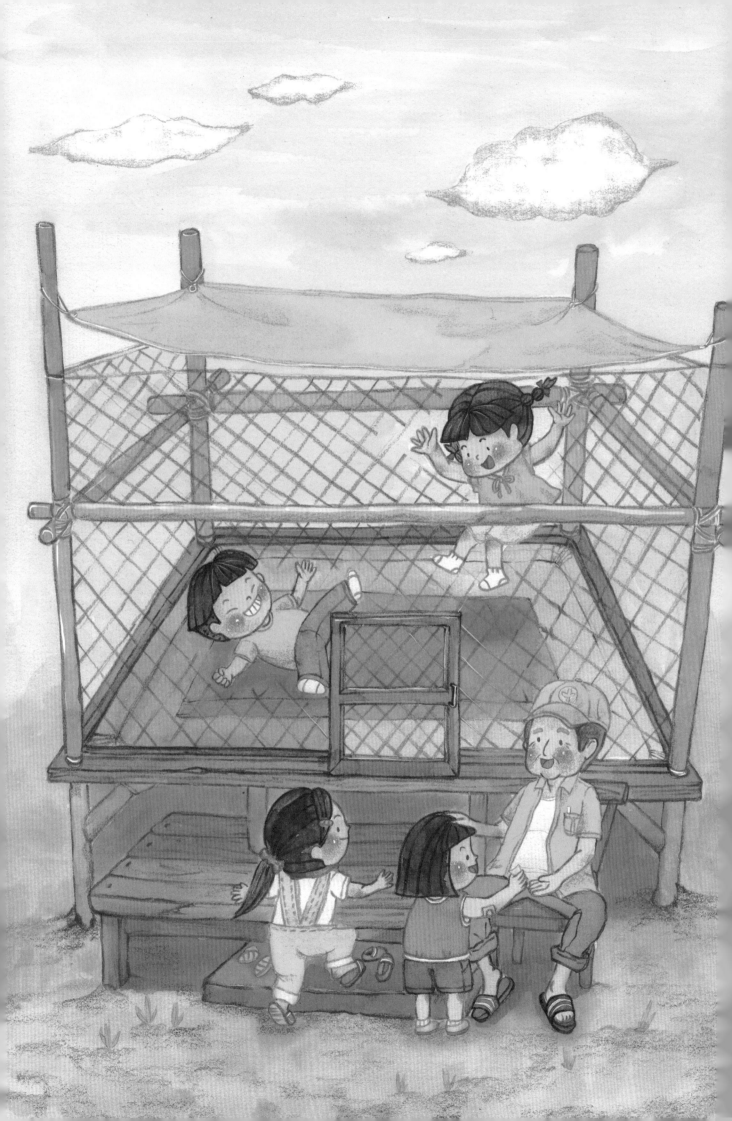

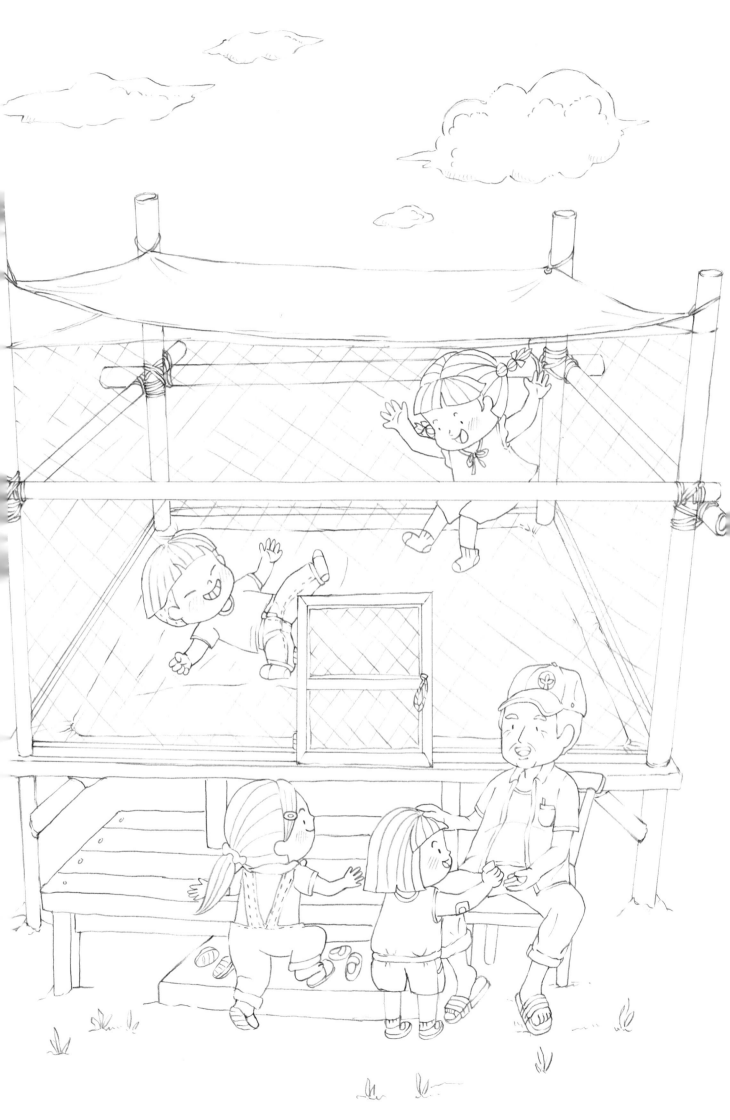

껌이 들어가 있던
아이스크림

방역차

구름이 지나간다!!
달려!!
저 차에서 구름이 나오고 있어!
다다다다다
저 구름을 따라 달리면 하늘까지 갈 수 있을 거야!
진짜?! 응!

• • •

피리 부는 사나이가 피리를 불어 아이들을 홀린 거처럼
골목길에 소독차가 나타나면 아이들이 그 뒤를 따라 뛰어갔습니다.
그때는 그게 왜 이리 재미있었는지
모르겠습니다.

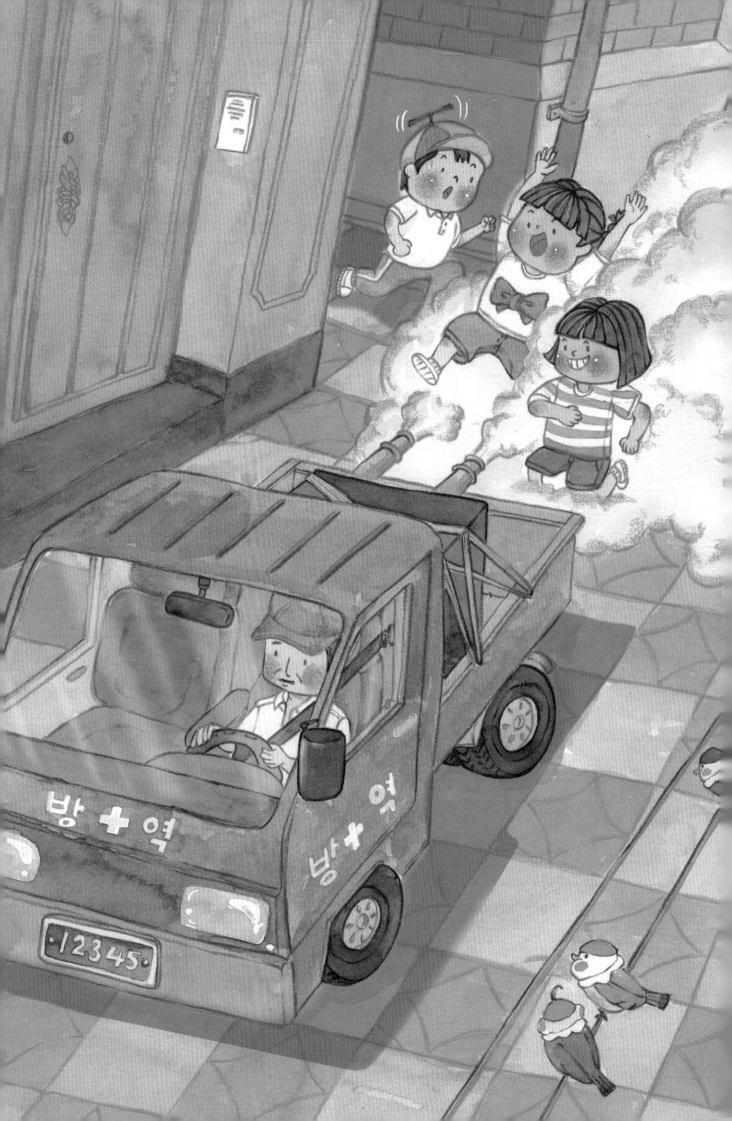

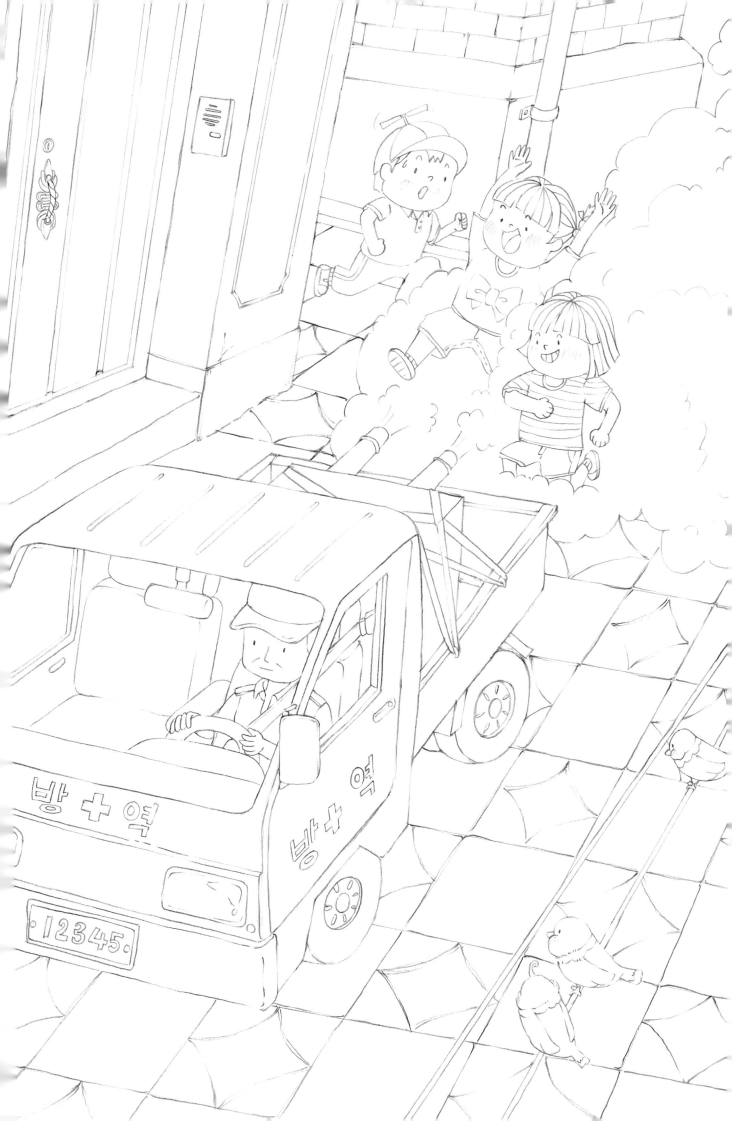

짝꿍이랑 함께 먹던
쌍쌍바

비닐포대 썰매

꺄~! 슝~~~
다 비켜! 슝~
네가 비켜! 슝~
꺄~~~ 슝~
즐거운 비닐포대 썰매

• • •

함박눈이 쌓인 겨울.
시골에 내려가면 경사진, 썰매 타기 딱 좋은 장소가 있었습니다.
방학이라 시골로 내려온 또래 아이들끼리 모여
농사짓고 버려진 비료 포대를 찾아
눈썰매를 타곤 했습니다.
비료 포대만 있으면 그 추운 겨울에도
밖에서 하루 종일 놀 수 있었습니다.
그때 그 체력이 어디 갔는지...

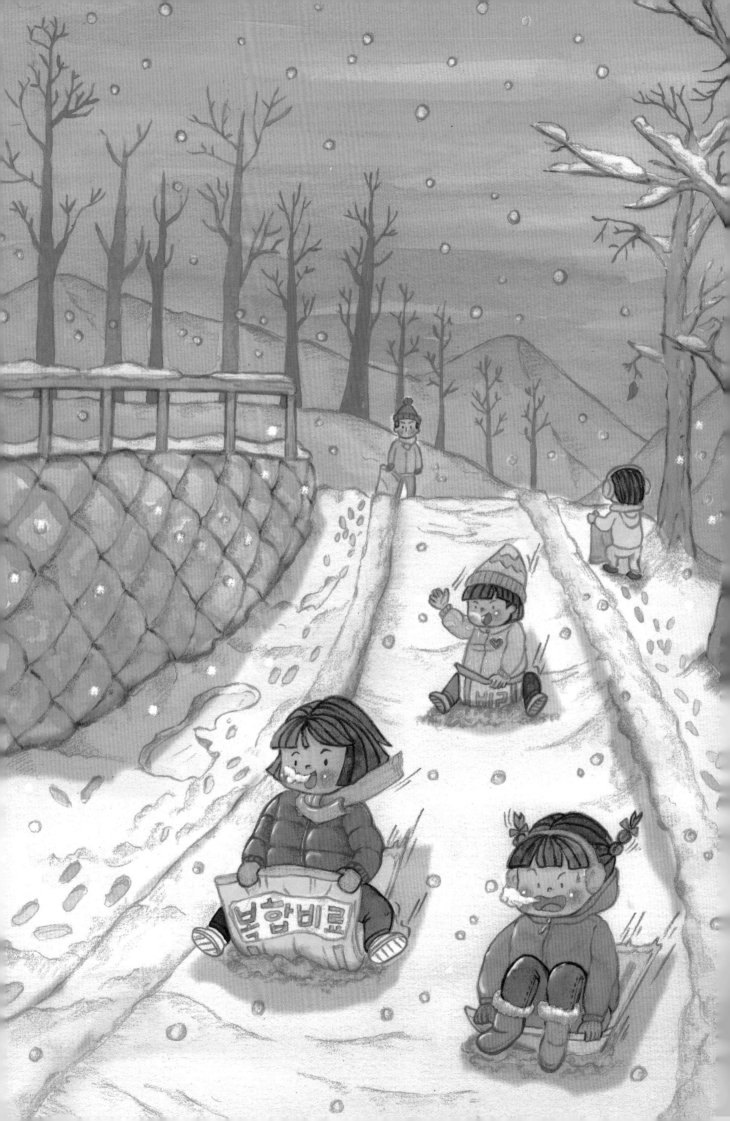

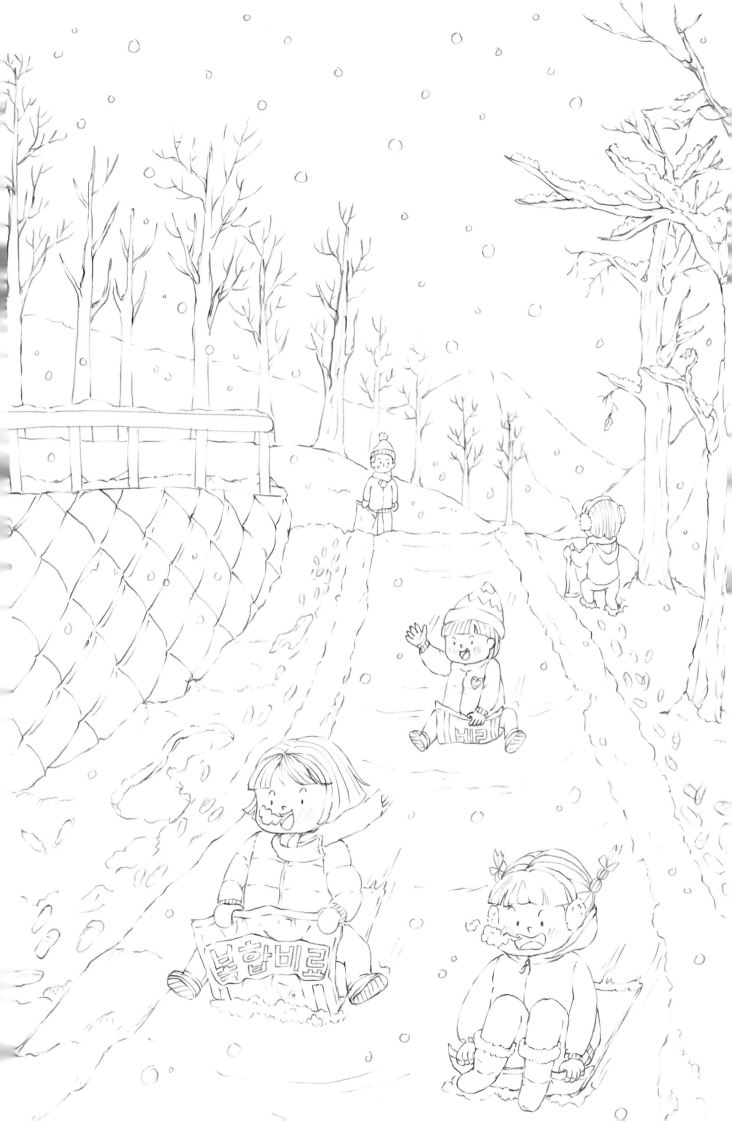

이상하게 꼬여있던
스크류바

비디오 &
책 대여점

오늘은 내가 보고 싶은 거 볼 거야!
야, 우리 홍콩 할매 귀신 본다고 했잖아!
그때는 그때고 왜 언니 보고 싶은 것만 보는데!
난 은비까비 볼 거란 말이야!

• • •

주말에 아빠가 준 용돈.
그 돈으로는 언니와 제가 보고 싶은 걸 마음껏 볼 수
없었습니다.
비디오 가게에 들어서면
이것도 보고 싶고, 저것도 보고 싶고
왜 이리 보고 싶은 것이 많은지...

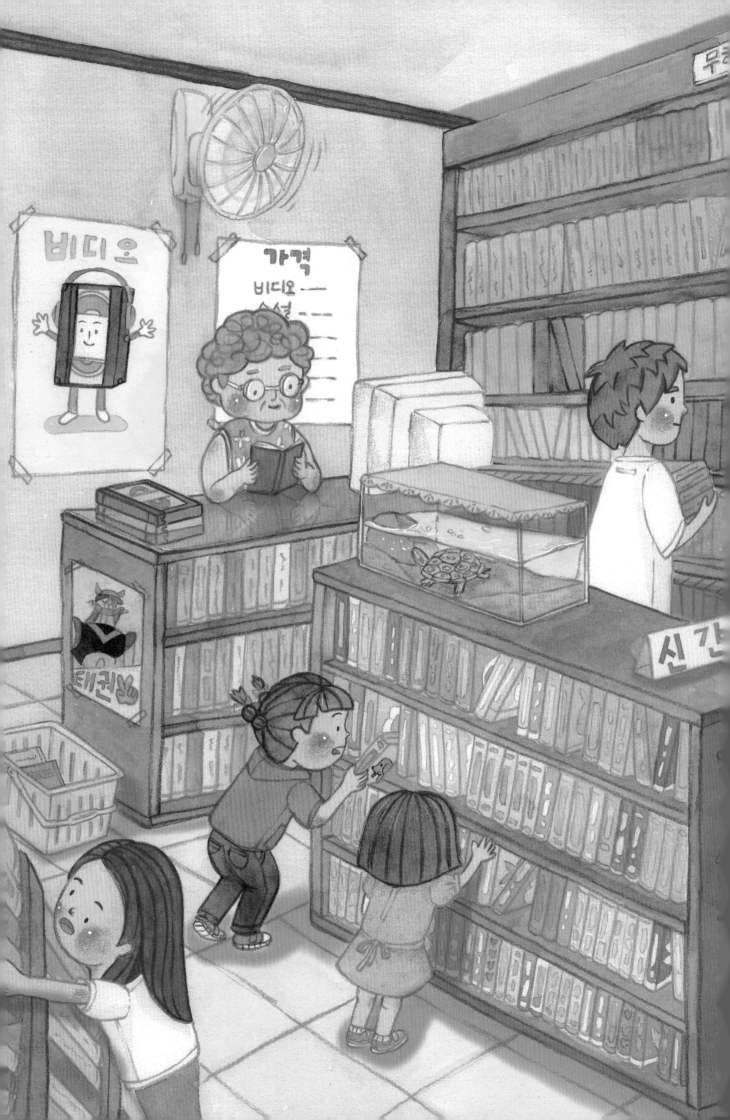

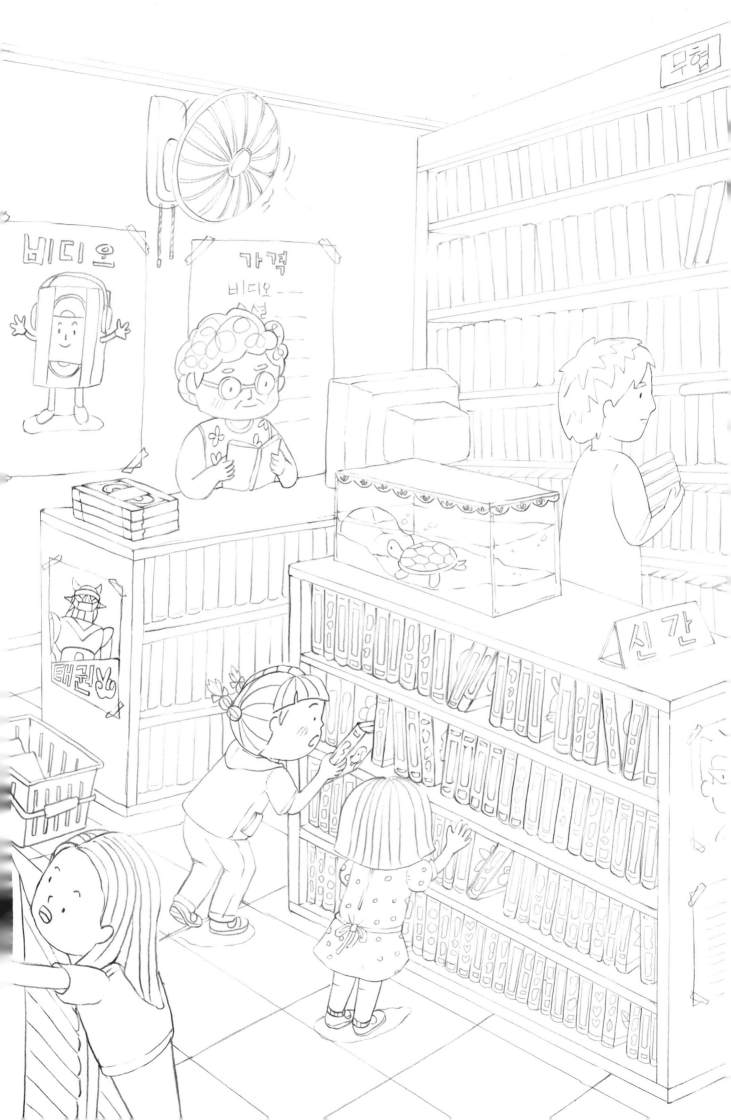

흔들어 먹어도 맛있고
그냥 먹어도 맛있는
우리 엄마 추억의 도시락

비밀기지

들리나 오바!

들린다 오바!

밑의 상황은 어떠냐 오바!

아직 비상식량을 구해오지 못했다 오바!

위쪽 상황은 어떠냐 오바!

이런.. 비상식량이 제일 중요한데...

내가 엄마 몰래 빼내 오겠다 오바!

헉! 힘내라 오바!

· · ·

아침밥 먹고 난 후,
언니와 저의 일과는 비밀기지 놀이였습니다.
의자를 이어 붙인 다음 이불로 덮어 비밀기지를 만드는 게 일이었습니다.
저녁에 아빠가 와서 비밀기지를 해체하면
온갖 집안 살림들이 우르르 쏟아졌던 기억이 납니다.

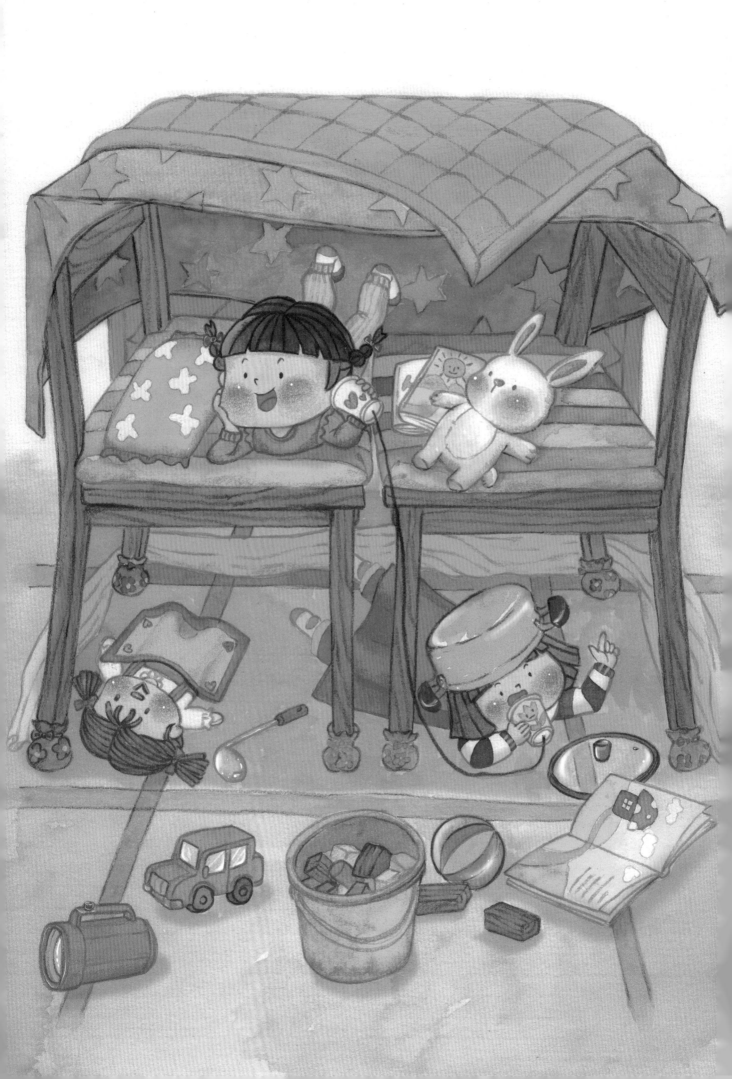

**주스보다
보리차가 더 생각나는
델몬트**

사방치기

방금 금 밟지 않았어?

아... 아닌데!!

금 밟았는데...

아니라니깐!!

알았어, 왜 화는 내고 그러냐?!

내가 언제!! 휴~

• • •

어린 시절 제일 많이 한 놀이 중 하나가 사방치기였습니다.
집에 굴러다니는 크레파스나 학교 공작 시간에 지점토로 만든
토기를 가지고 골목 바닥에 사방치기 선을 그렸습니다.
그리곤 땀을 뚝뚝 흘리면서 엄마가 저녁 먹으라고 부르기 전까지
열심히 했던 기억이 납니다.

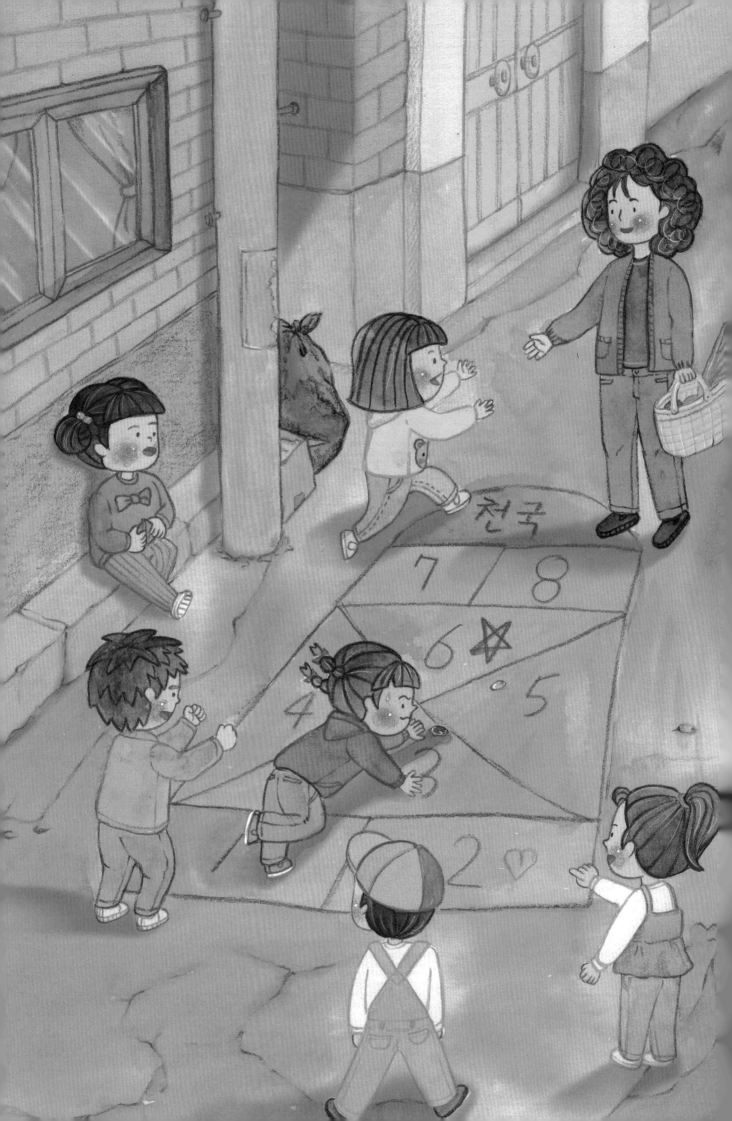

예쁜 구슬이
한 보따리였는데 …

수건돌리기

술래잡기 고무줄놀이
말뚝박기 망까기 말타기
놀다 보면 하루는 너무나 짧아~

♪♫

다다다다!!
흑! 싸늘하다!

• • •

소풍으로 많이 갔던 왕릉에서
모든 반 아이들이 다 같이 박진감 있게 놀 수 있는 놀이로는
수건돌리기가 유일했습니다.
둥글게 넓게 앉아, 누가 내 뒤에 수건을 놓을지
눈치 게임을 하면서 재미있게 놀았던 기억이 납니다.

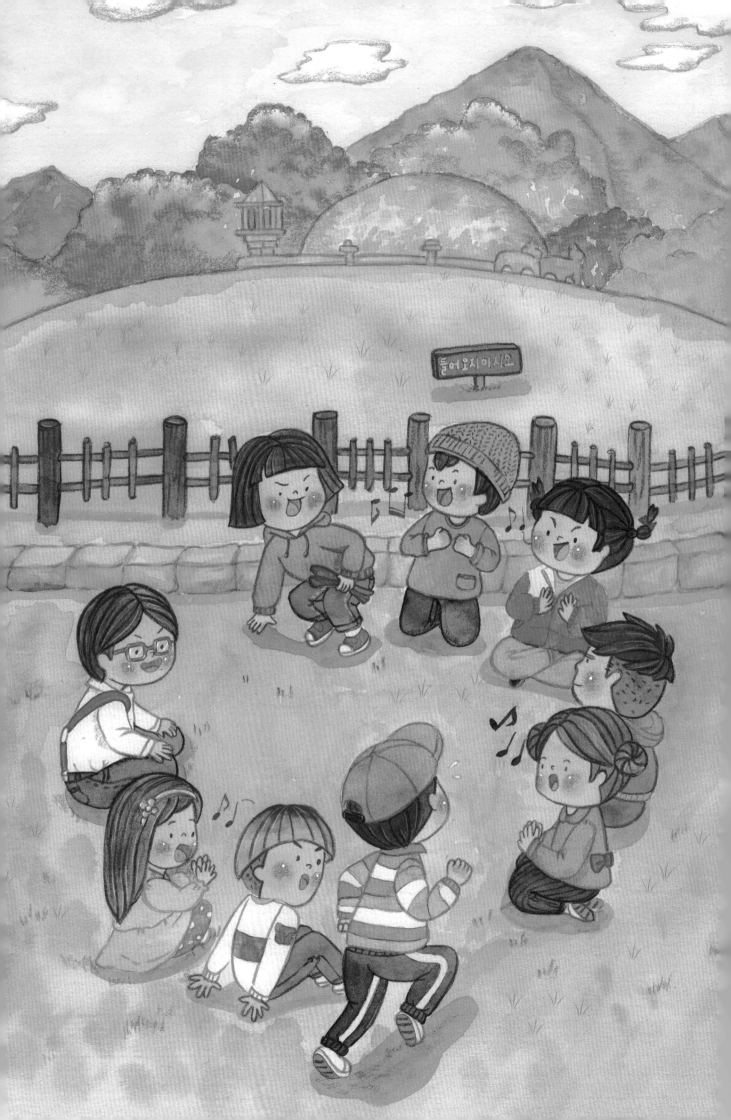

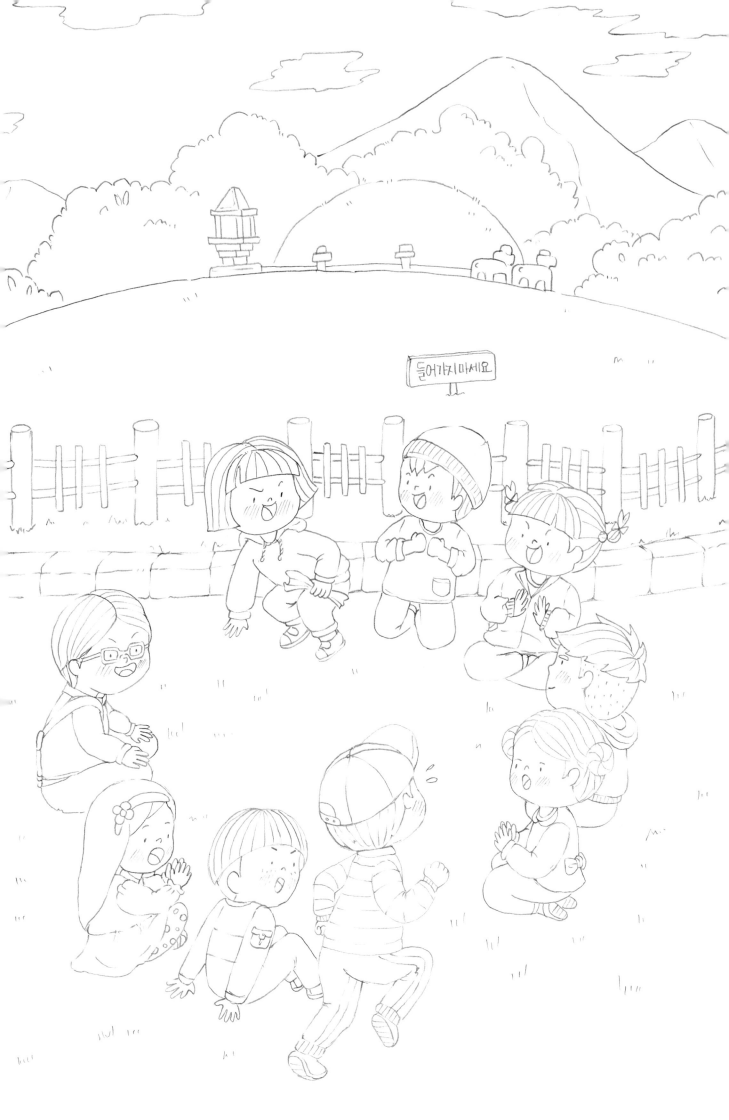

마음과 다르게
\ 늘 엉키기만 했언 /
요요

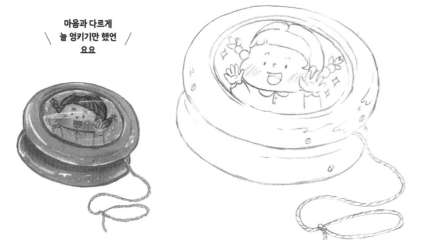

올챙이 키우기

아빠! 올챙이는 뭐 먹어?

아빠! 계란 노른자 먹는다는데, 맞는 거야?

아빠! 언제 개구리 되는 거야?

아빠! 올챙이는 언제 자?

음.. 아... 아빠가 한번 알아볼게.. 하하하

• • •

학교에서 과학시간에 나눠준 개구리 알을
언니가 집으로 가져왔습니다.
어떻게 키워야 할지 고민했죠.
아빠가 시장에서 어항을 사와
개구리 알을 키우기 시작했는데,
어느 순간 꼬물꼬물 올챙이가 태어났습니다.
시간이 좀 더 지나자 뒷다리가 달린 올챙이가 헤엄치기 시작했습니다.
개구리까지는 키우진 못했지만, 정말 신비로운 경험이었습니다.

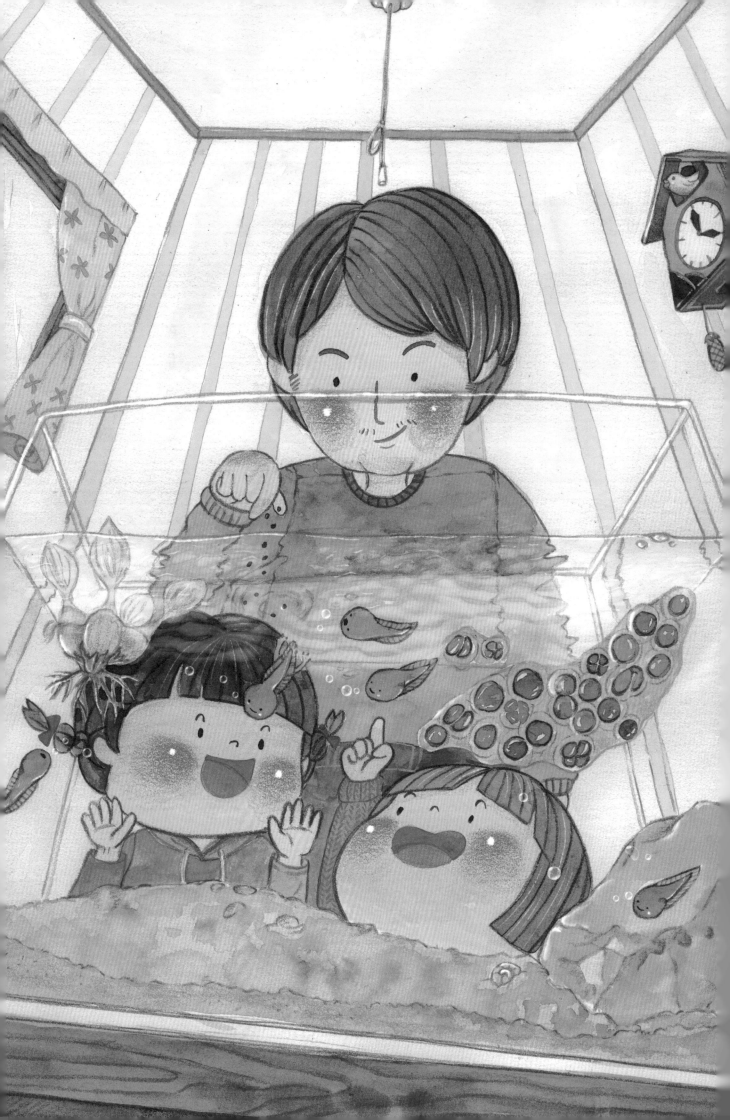

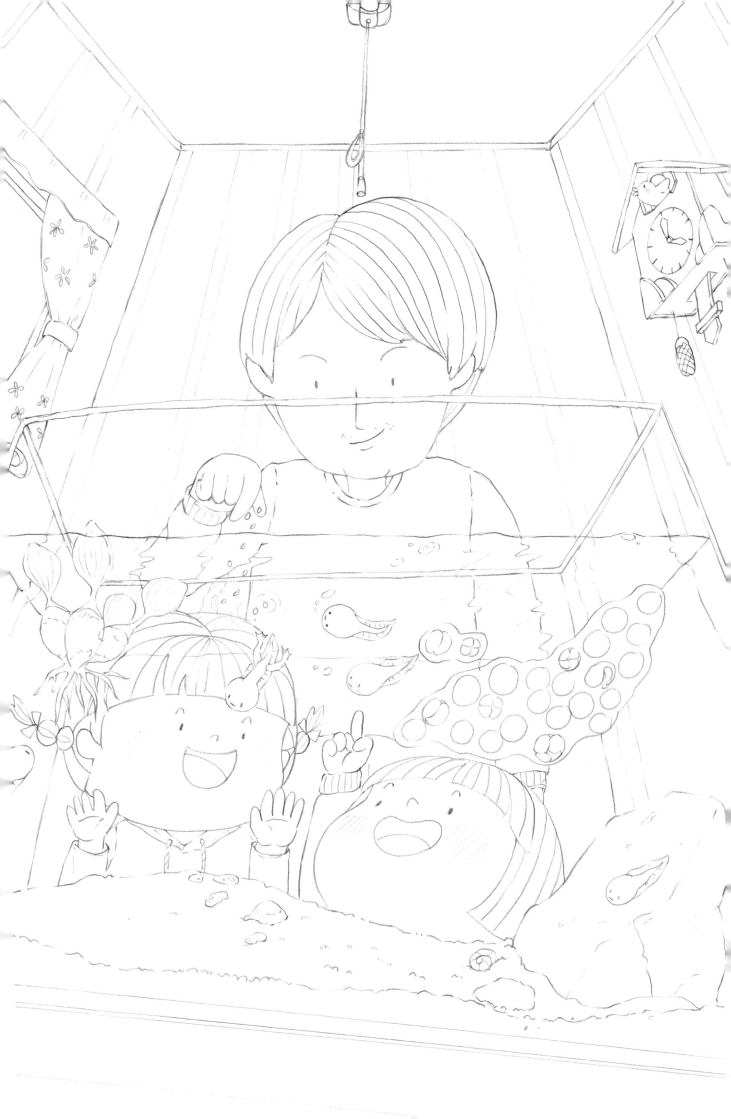

누구보다 잘 달리고
든든했던 내 말

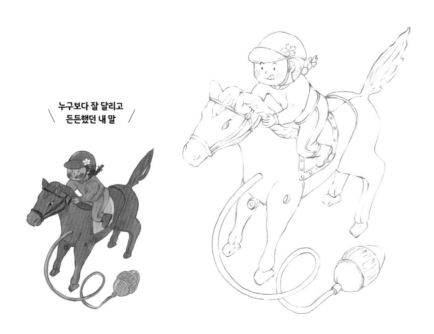

우유급식

땡땡~
우유급식 당번!!
애들한테 우유 나눠줘~
역시 흰 우유보다는 초코우유지~

•••

2교시가 끝나면 우유급식 당번이 우유를 나눠 줬는데,
그때는 정말 흰 우유가 맛이 없었습니다.
하지만
학교 앞 문방구에서 제티 한 포라도 사서 등교하는 날에는
우유급식이 너무너무 기다려지곤 했었죠.

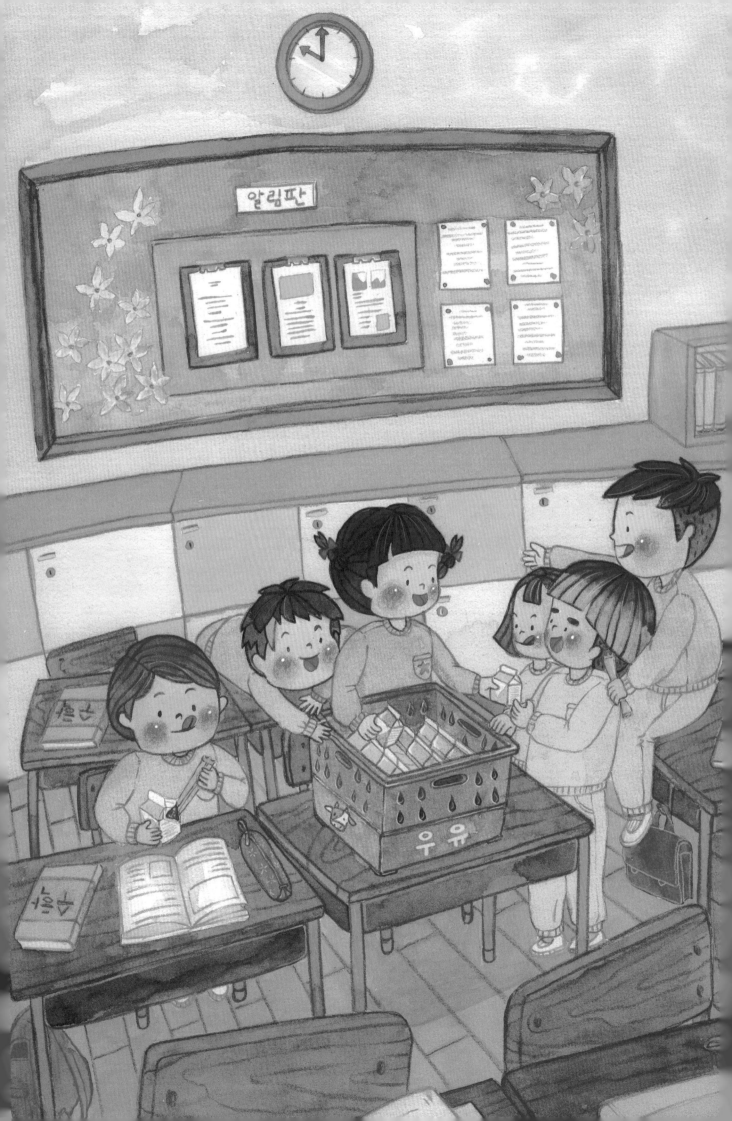

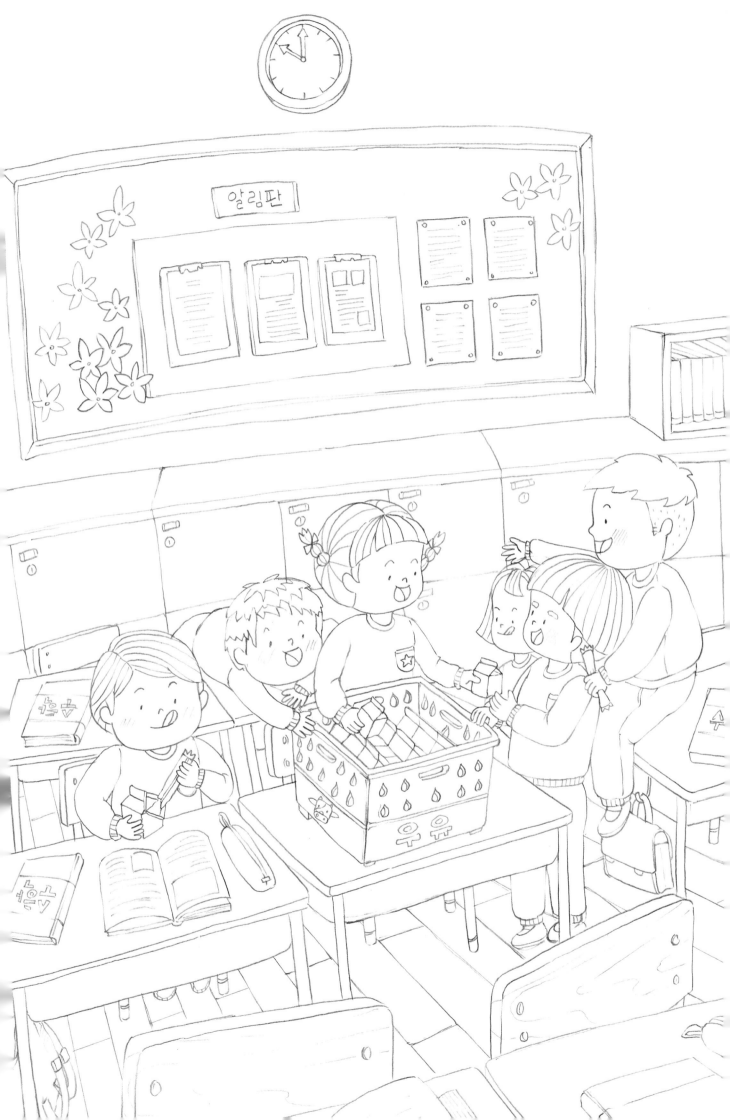

비싼 가방
부럽지 않았던
내 사각가방

원두막

애들아~ 에고고
이것도 먹어봐라~
와~ 옥수수도 먹고, 수박도 먹고
너무 좋아요 할머니~ ♪♫

• • •

시골 수박 밭에는 오두막이 있었습니다.
오두막에 앉아 있으면 할머니, 할아버지가
수박도 잘라 주시고 옥수수도 쪄주시고
온갖 먹을 것을 갖다주셨는데…
그때가 정말 그립습니다.

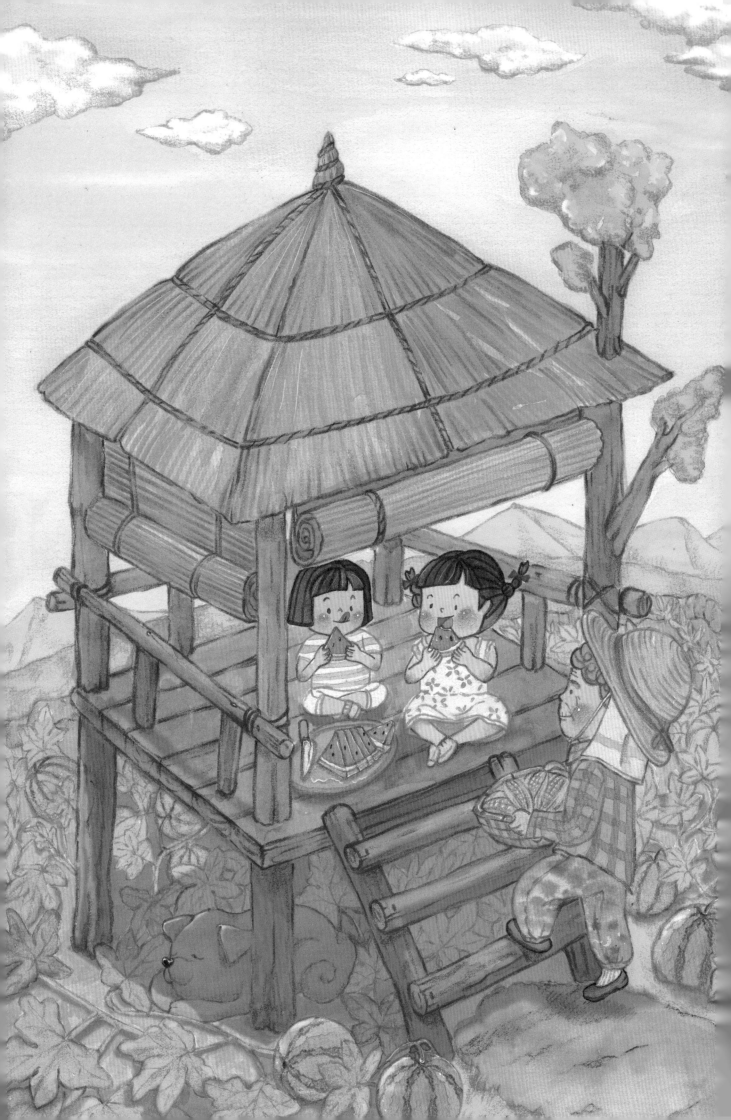

실내화 가방은
\ 가방이랑 세트가 제격! /

종이 인형

쓱싹쓱싹

쓱싹쓱싹

미미야 내가 예쁜 옷 입혀 줄게!

. . .

종이 인형은 가위질을 얼마나 세세히 하느냐가 문제입니다.

선을 넘으면 안 되는 것이여~

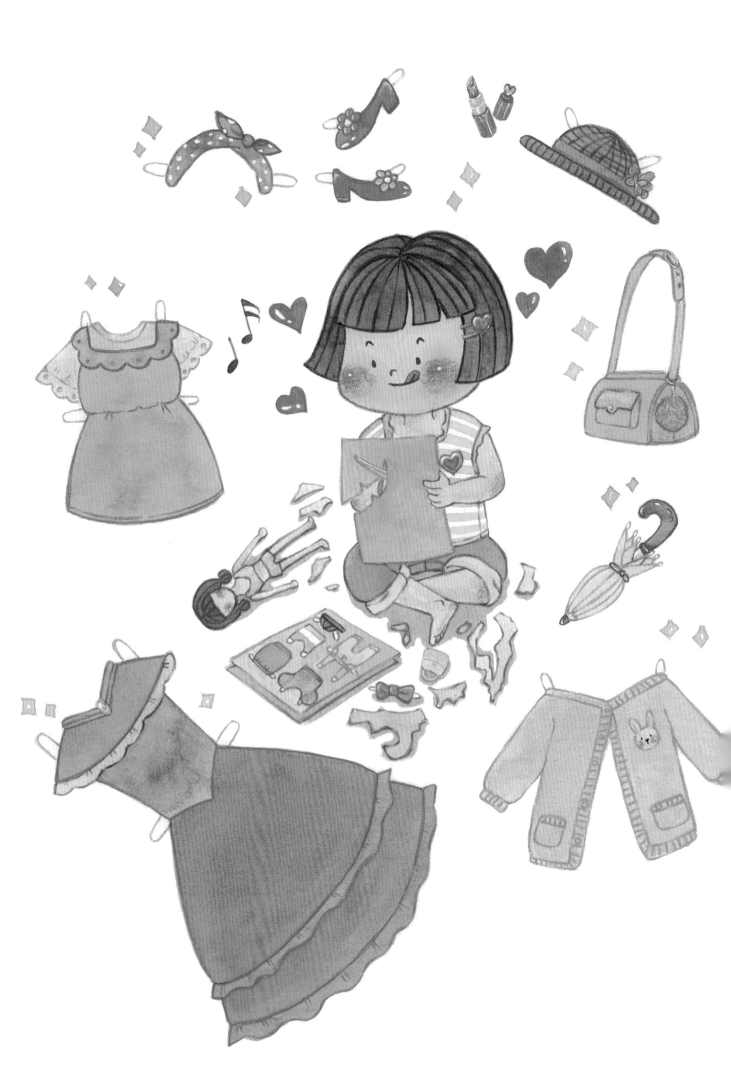

**기차 모양 연필깎이와
쌍두마차**

철봉

학교 운동장 모래밭 위 철봉.
매달리는 아이들
뱅글뱅글 도는 아이들
위로 위로 올라가는 아이들
철봉은 가만히 서 있는데,
아이들의 행동은 제각각.

. . .

에너지가 넘쳐흐르던 아이들에게
철봉은 최적화된 놀이기구였습니다.
그냥 서 있는 철봉 하나로 여러 놀이가 가능했었던
가성비 좋은 기구.

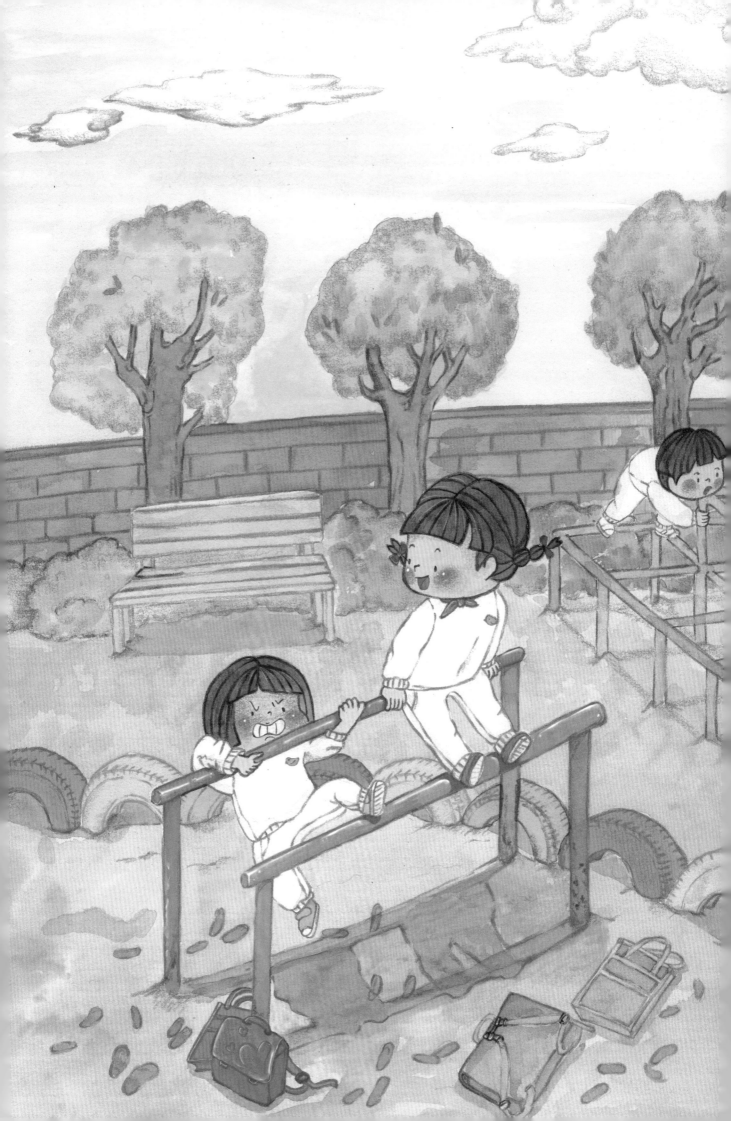

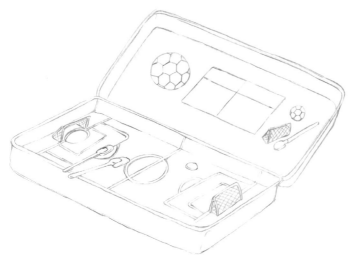

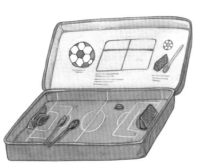

쉬는 시간마다
친구들과 했던
축구 필통

캡틴 플래닛

땅!

불!

바람!

물!

마음!

다섯 가지 힘을 하나로 모으면

캡틴 플래닛!

• • •

TV에서 방영했던 캡틴 플래닛!

동네 아이들이 문방구 뽑기에서 뽑은 반지를 끼고

하늘 높이 주먹을 쥔 채,

모두 함께 큰 소리로 '캡틴 플래닛'이라고 외치면

어디선가 진짜 캡틴 플래닛이 나타나 줄 것 같았던 때가 있었습니다.

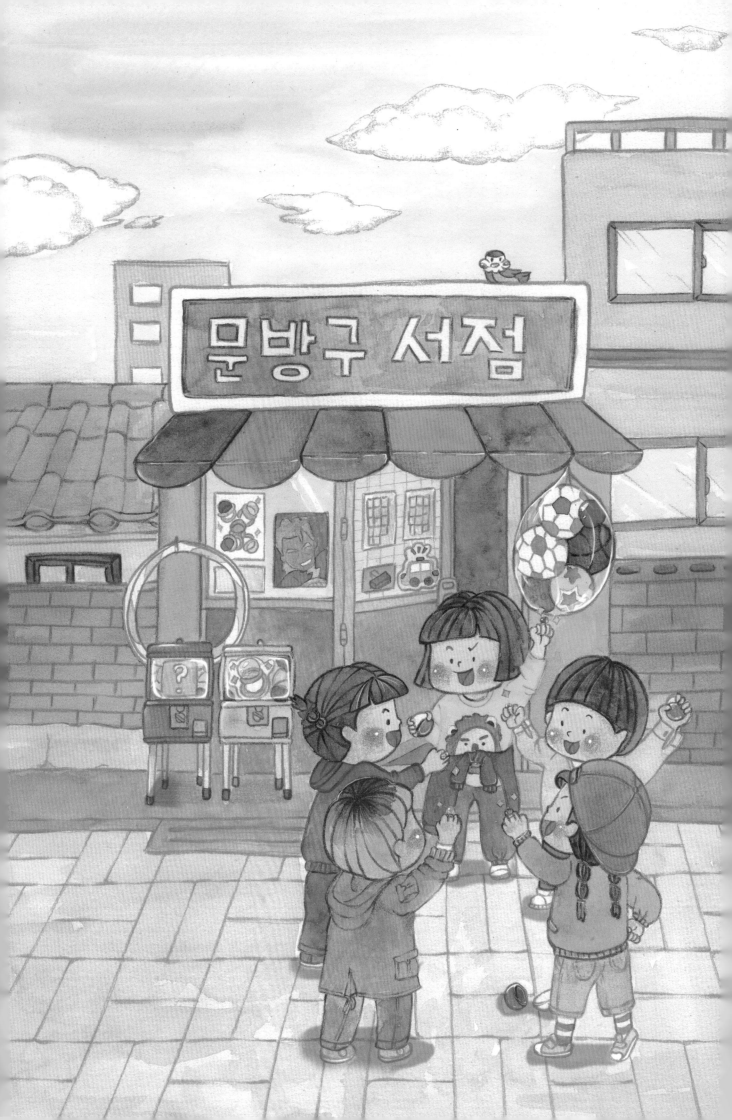

세상의
모든 모양이 있던
자

팽이

요이~ 땅!

가라!!! 팽이버섯~~~

넌 할 수 있어!!!

죽지 마!!

• • •

동네 친구들과 팽이에 빠진 적이 있었습니다.

줄을 단단히 잘 감고 손목의 스냅을 이용해 휘릭 던진 후

줄을 이용해서 상대방의 팽이에 싸움을 거는 팽이치기!

그 짜릿하고 속도감 있는 시합은 어린 시절 최고의 놀이였습니다.

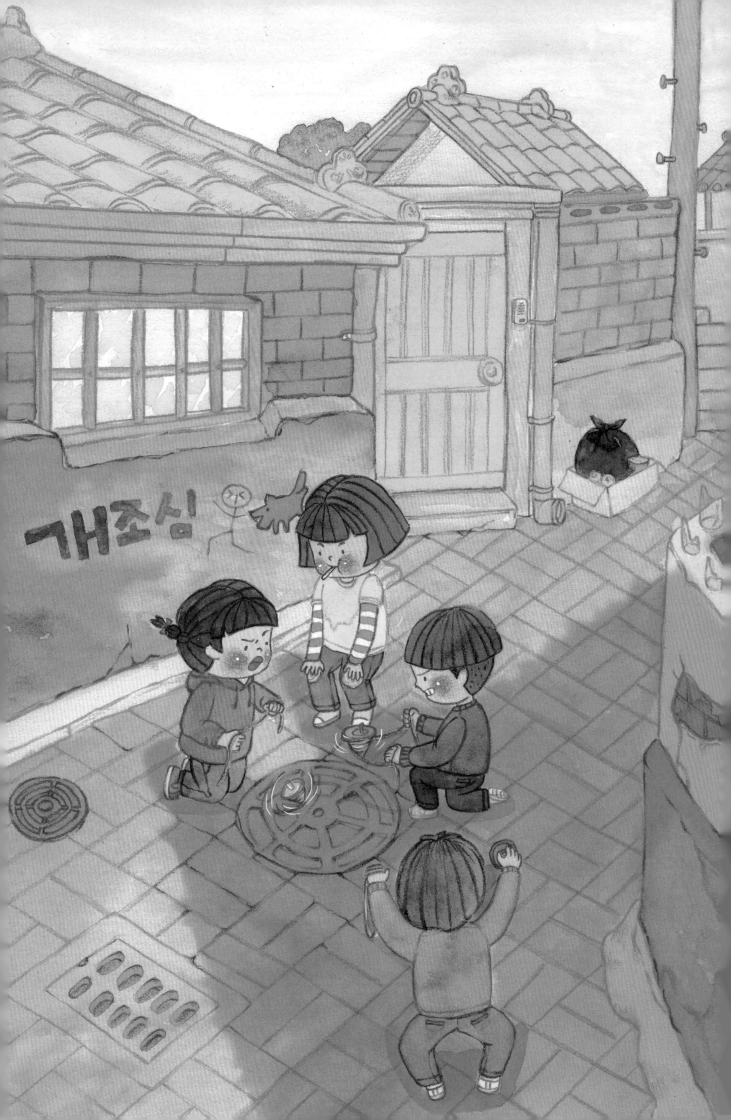

세상 신기했던 신문물
롤러지우개

펌핑말

달가닥! 달가닥닥!

내 말이 더 빠르지롱~

아냐 내가 곧 앞서 가주지

달가닥! 달가닥!

• • •

내 손에 꼭 쥐여 있던 경주 펌핑말

누구보다도 빨리 펌핑을 하면 세상에 무서울 것 없이

빨리 달릴 수 있었던 펌핑말

그것으로 온 동네를 돌아다니며

경주를 즐겼던 때가 있었습니다.

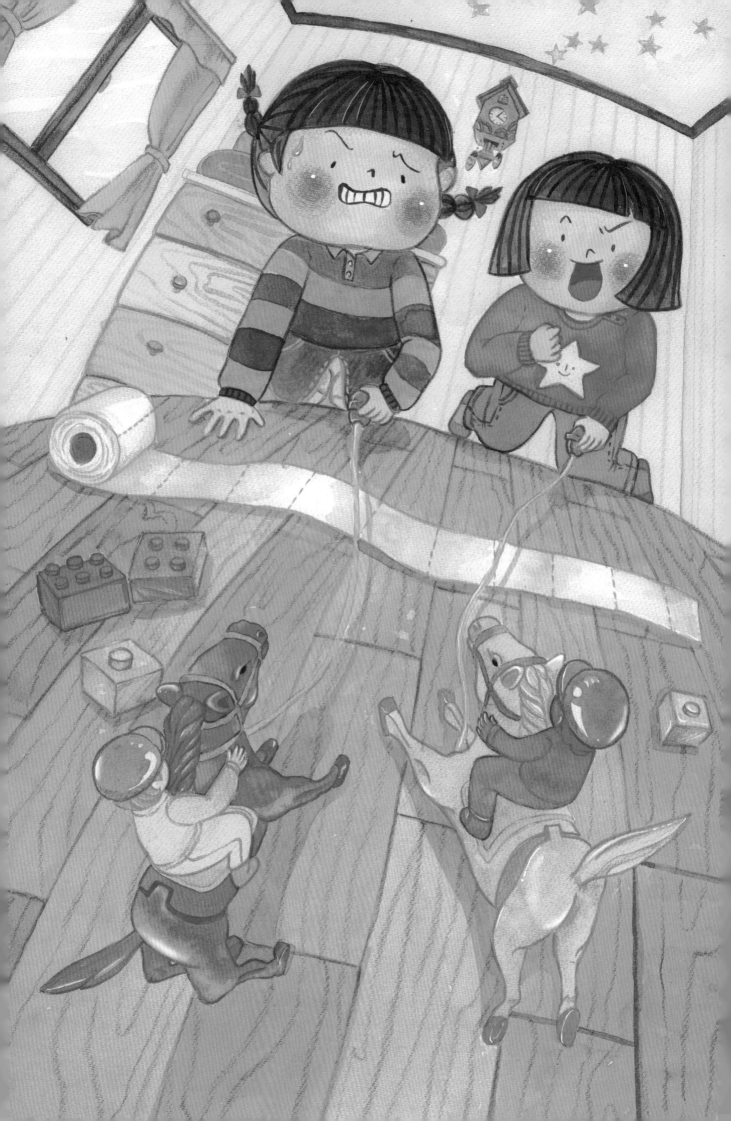

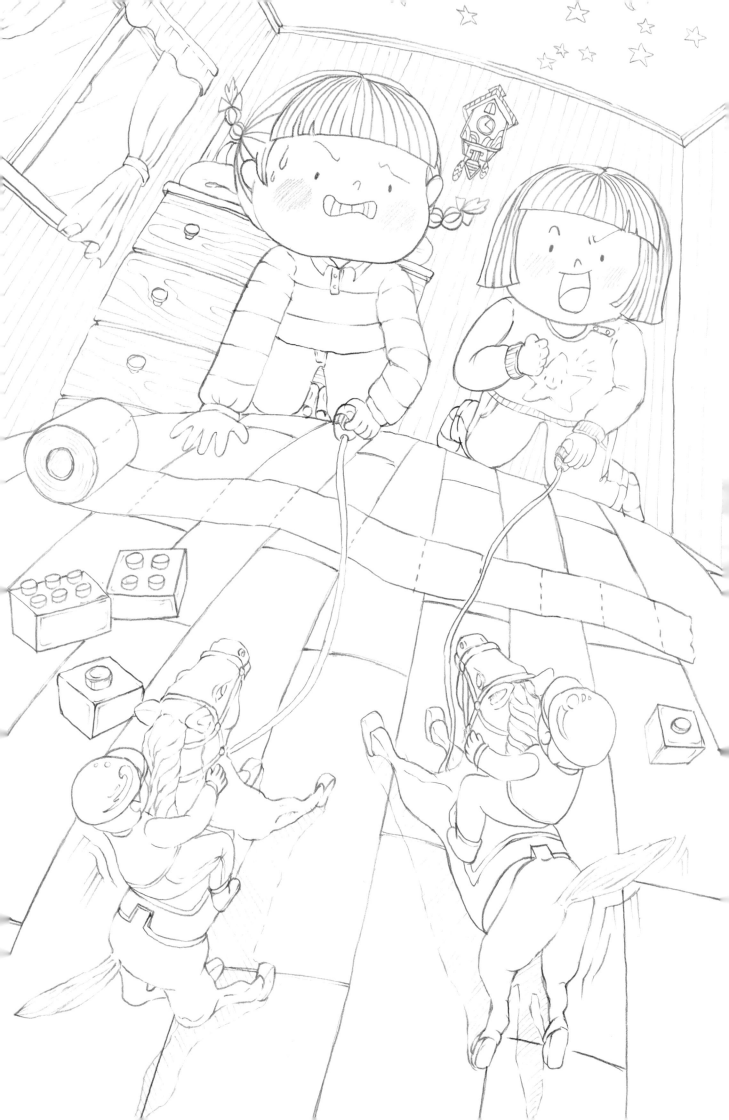

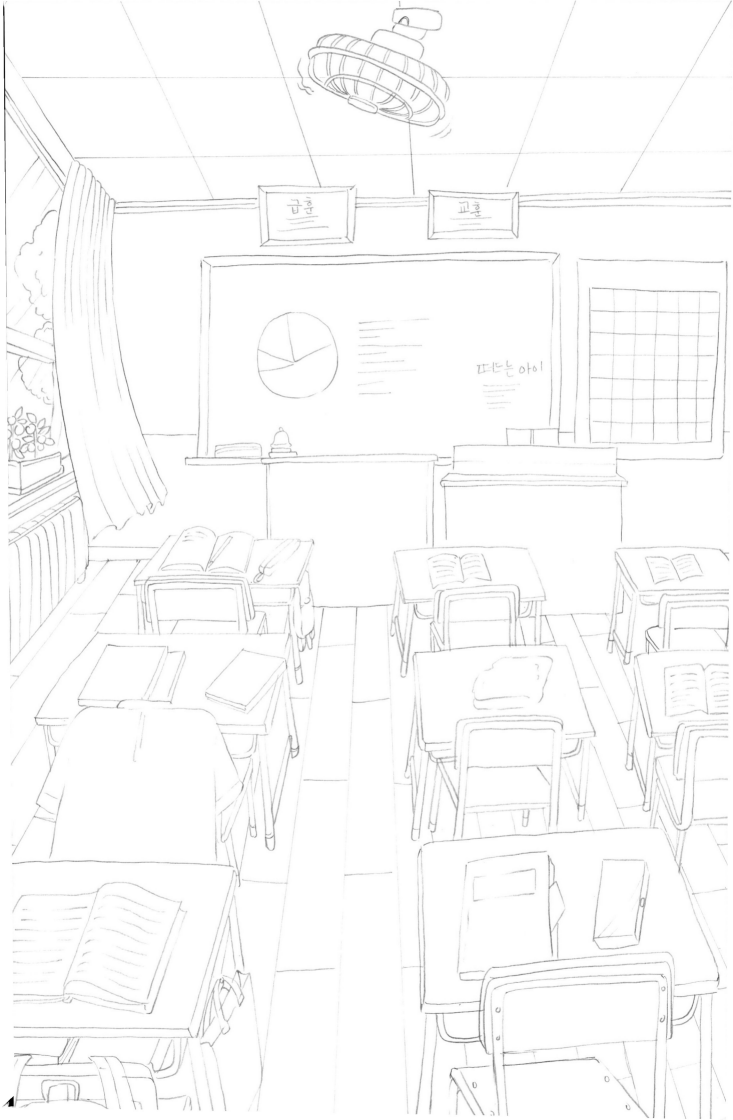

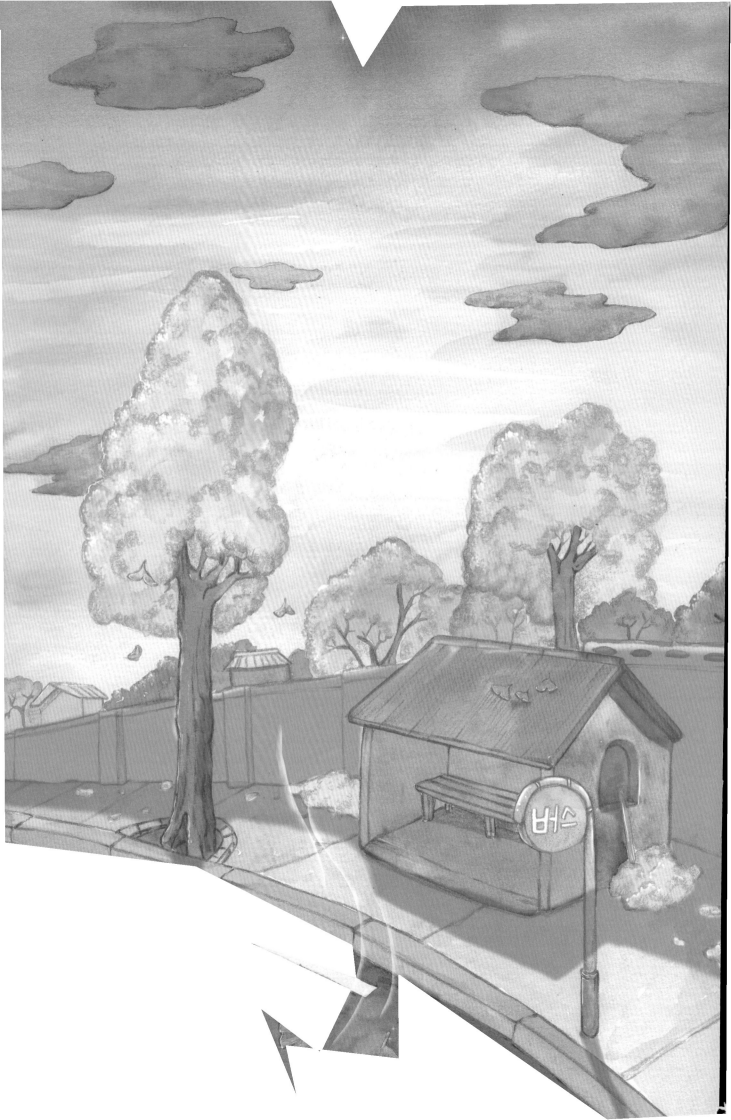

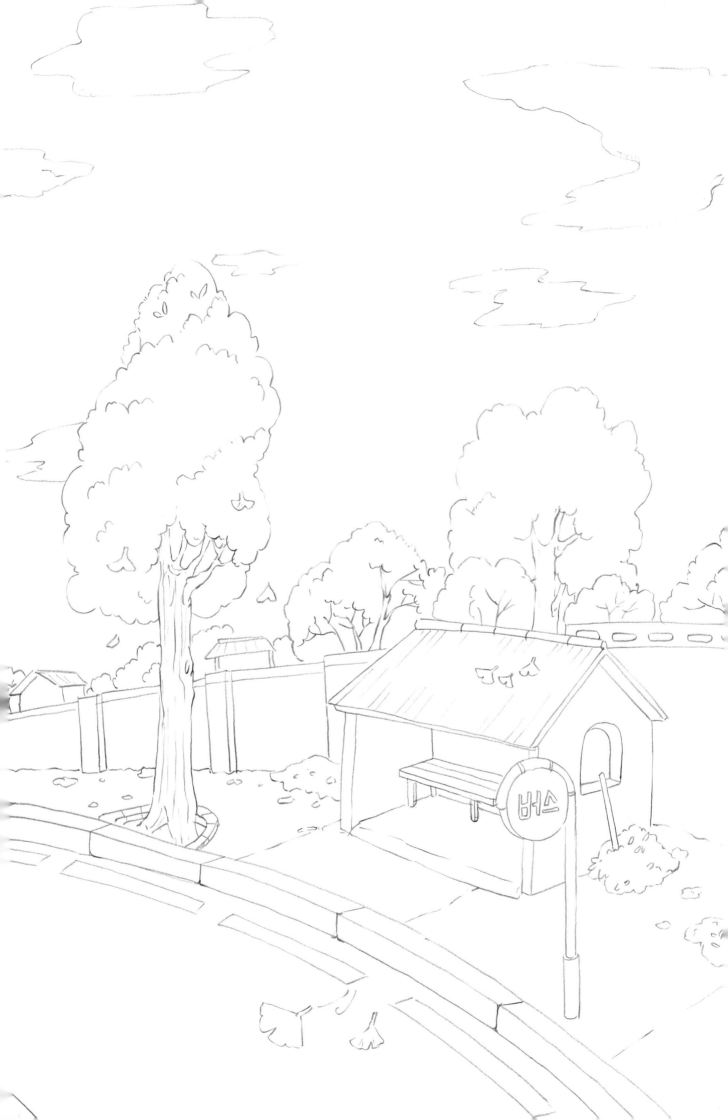

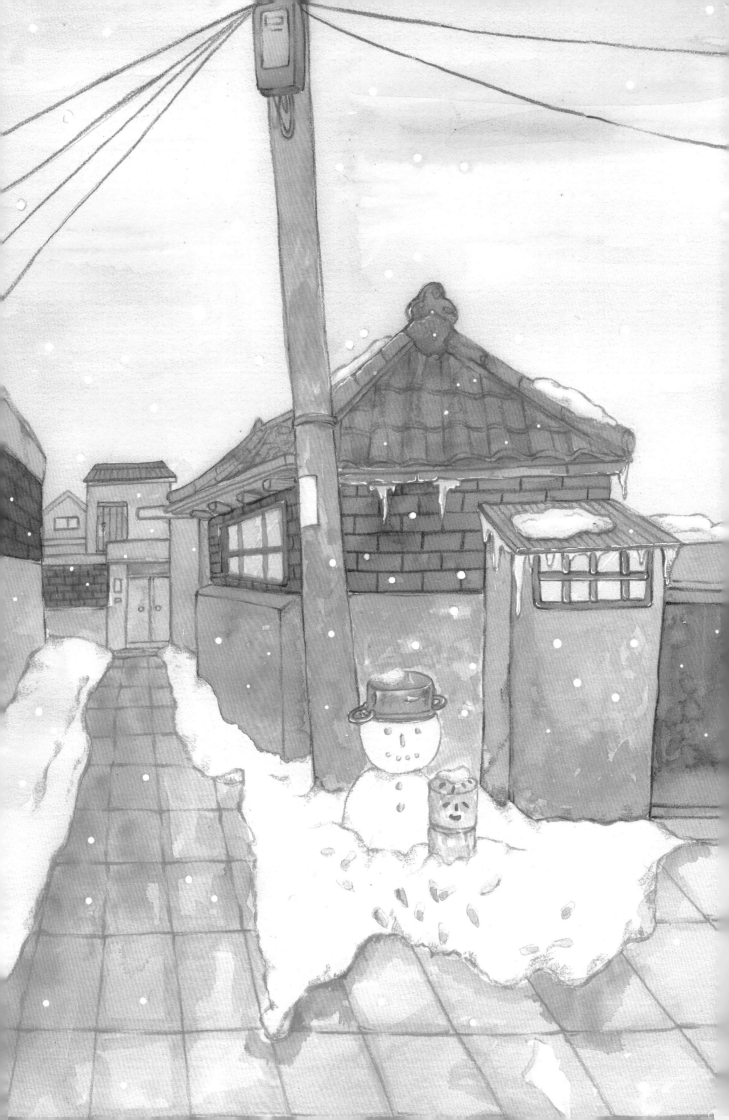

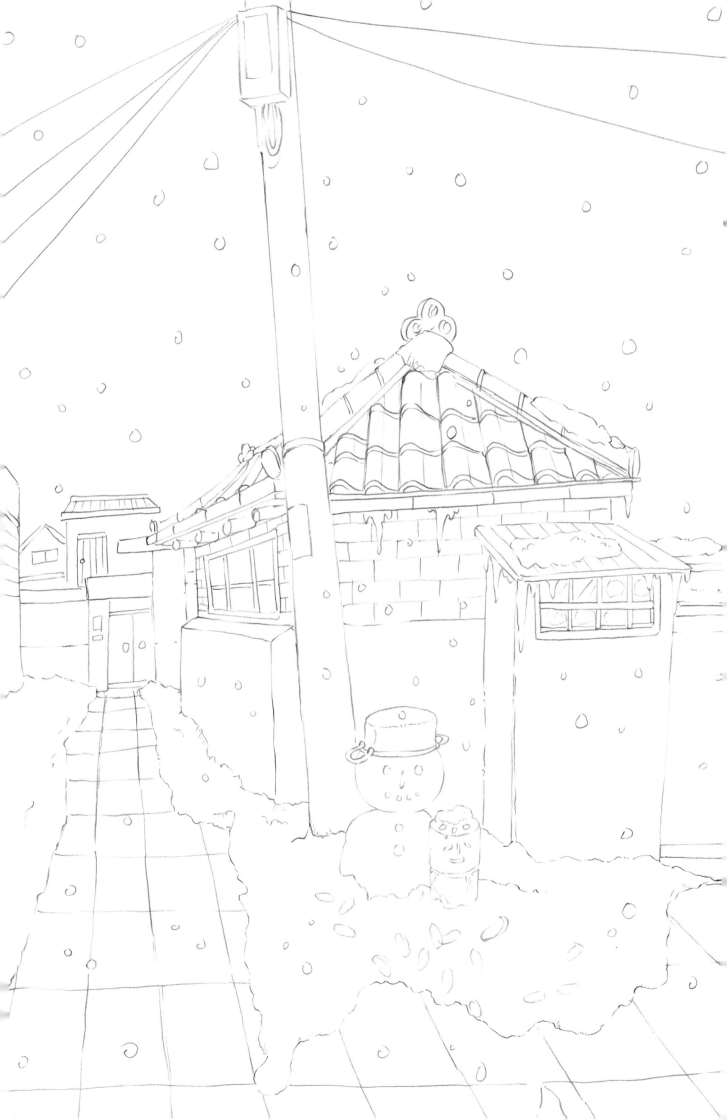

어렸을 적 나에게 쓰는 편지